賞樂

賞樂　目錄

第二輯　雜記雜談

第三輯　以樂會友

附錄：

林序

德、智、體、群、美，一般人的心目中，音樂是屬於「美」的範疇，用以怡情悅性，是生活中的消閒品。「下里巴人」的音樂，特別是流行歌曲，廣受勞動階級及小市民的歡迎，自有它的必然性。因為這類音樂或通俗，或媚俗，在商業社會中，是不可替代的娛樂品和商品。不過，這是較低層次的「賞樂」。

其實，「五育」中的德育，也和音樂有內在的，深層次的關係。史記樂書有云：「凡音者生於人心者也，樂者通於倫理者也」；又云：「見其禮而知其政，聞其樂而知其德」，「樂者德之華」。從以上古人之樂論可以斷定，音樂與德育有關。中山先生曾言：「有道德始有國家，有道德始成世界」。這句語重心長的名言，特別值得我們當代人深思。

「智」，「群」與音樂的關連，也是顯見的。作曲家創作不朽的樂曲，必是大智大勇者的心靈表現。缺乏靈性與智慧，不可能創作出偉大的樂曲。缺乏群體精神，也無從演唱演奏出偉大的作品。樂聖貝多芬的不朽樂曲——第九交響樂的「歡樂頌」，對今日世界運行的影響之巨大與深遠，豈只是東德與西德的統一？這樂章「四海之內皆兄弟」的精神，是基督的，是佛陀的，是孔子的，也是國父中山先生的。有德、有智、合群，才有美好的人生，才有和諧的社會。這麼一來，我們必須認識音樂，欣賞音樂，以增強我們的德行，智慧，合作精神。這是較高層次的「賞樂」。

不同年代，不同技法，不同宗教信仰，不同文化與哲學的音
樂，都各有特點，各有長短。輔棠學棣以多年來的心得，寫成這
本「賞樂」，其中有客觀的檢討與批評，有面對現實作出的有趣
論述，也有主觀而率眞的見解，願望，前瞻。如果各界愛好音樂
人仕，人手一册，不但有助於賞樂，對「移風易俗，莫善於樂」，
也必有很大助力。這是我樂於爲本書寫序的原因。

　　　　　　　　　　一九九〇年十月　於香港棨語書屋

我看「賞樂」

　　收到輔棠君囑我為「賞樂」寫序的信，及該書的二校稿。從頭到尾拜讀之後，我認為作者已達到見解精闢獨到、文字精練雋永的境地。

　　本書內容包羅頗廣，有評有敘，多是有感而發。作者歷經中國大陸、港、臺乃至美、加的生活經驗，而處處表現出對祖國文化傳統的繼承與發揚，實在是難能可貴，教我讚嘆不已。

　　我個人在台灣從事音樂教育工作多年，教學之樂多於苦，而最苦的事莫如學生的壞習慣不易糾正。本書「教學藝術的秘密」一篇，把我久蘊於心中的感受，很透澈的說了出來。相信普天下教書的人也會有同感。

　　在「華格納的音樂與金庸的小說」、「寫作如探險」及「古箏的局限」等幾篇文字中，看出作者想像力之豐富，以及對藝術深度與廣度的追求。我也同意，中國歌劇的創作和演出活動，將帶動中國音樂的全面發展。

　　本書所選集或引用的歌詞，如曾永義、梁寶耳、劉明儀、沈立等各位的作品，均屬上乘之作，可讀、可誦、可歌性都極高。我在閱讀本書過程中，不禁朗誦至再至三，而劉明儀女士寫作劇本的歌劇「西施」，我更期待著它的上演。

　　以樂會友是本書重點之一。書中所提及的許多音樂工作者和

愛樂人士，有的是我所熟悉，所敬重的，有的聞其名尚無一面之緣。雖說「知音不必相識」，能相識，當然更妙。但願像多倫多這樣的音樂盛會，在其他地方也常舉行。

　　看過這本書後，我的感覺，可以借用作者的話：「久住充滿機車廢氣，令人窒息的台北市區，一下登上陽明山頂，深深吸一口新鮮空氣」。我謹向讀者鄭重推薦這本書。

自序

　　本書的寫作時間，前後約四年。在我個人的生命史上，這是頗爲艱難，無奈，不足爲外人道的四年。感謝上天，給了我音樂和友情，作爲平衡，補償，支持我安然渡過了這段日子。讀者從書內文章中，當可知道上天給我的，是什麼樣的音樂和友情。希望有一天，各位讀者能跟我一起欣賞和分享這些音樂與友情。

　　十五篇「隨感隨錄」，寫作和當初發表時，並沒有標題。現在的標題，是根據每篇第一段的內容所加，純粹爲了出書編目錄的方便。文不對題之處，尙祈鑒諒。

　　書中對當代中國樂壇人物的褒貶，並不全都經得起時間的考驗。某位筆者曾寄以厚望，爲文大加以贊揚的人物，其後來的作品竟走上騙人之路，令筆者大失所望。不知爲什麼，我對唬人的作品尙能理解，容忍，對騙人的作品卻完全無法認同，接受。藝術創作一旦走上騙人之路，就好比一個人上了劇毒之癮，無異於自判死刑。不管今天有多少個獎牌，多少頂桂冠，多少篇捧場文章，恐怕都無法令其明日起死回生。這眞是一極爲可惜，極須警惕的煞風景之事。

　　徐景漢先生爲了辦《樂典》雜誌，賠了不少金錢，時間。沒有當年他的約稿，就沒有十五篇「隨感隨錄」。可見「好馬易得，伯樂難求」之言非虛。古德明先生編《明報月刊》，極盡爲他人作嫁衣裳之能事。「書中看戲雜感」，「洛賓的故事」等多篇文

章，曾經過他修改，潤色，加小標題。呂貞慧小姐編《音樂生活》，是「紐約國殤紀念音樂會雜記」等文章的催生者和接生者。鐘麗慧小姐再次甘冒賠本風險出書，並答應收容數篇屢遭退稿之賤文，使得本書能以現在的樣子面世。台南家專音樂科周理悧主任，李福登校長讓我有機會重返台灣樂壇，使得本書之編校工作大大省時省力。林師聲翕先生和申學庸教授不嫌晚學淺薄，不畏勞心傷神，賜我推介序文。此情此恩，難以言報，謹向他們致無盡謝意。

1990、10 於台南

第一輯　隨感隨錄

開場白

　　本來已決定專心寫音符，不再寫文字。可是兩次與「樂典」總編徐靖氛先生聊天後，深爲他的眞誠、勇氣和傻勁所感動，遂改變初衷。不過，筆者爲文有兩個毛病── 一不能逼，二不能長。好在徐先生很隨和，不打算逼稿，也不求字數，旣給自由，也讓人有個發洩所聽、所看、所思、所感的機會，說不定筆者會因此心理更平衡，更長壽。對徐老總的無量功德，先道聲謝。

　　昨天聽藝術學院一位小提琴學生合伴奏，深爲鋼琴伴奏者的判若兩人而驚奇。一年前，她曾爲另一位學生彈過伴奏，記得那時我挑了她不少毛病。可是，現在彈難得多的曲目，竟挑不出什麼毛病。於是問：「你這一年是不是進步了很多？」答：「是。」問：「有沒有換過老師？」答：「有。」問：「以前的老師是誰？」答：「某某某。」問：「現在的老師是誰？」答：「魏樂富。」（筆者注：即鋼琴家葉綠娜的夫婿）問：「他們的教法有什麼不同？」答：「很大的不同。魏老師要求放鬆，要求歌唱，要求大。」（筆者注：此「大」者，指彈琴時的氣魄要大，身體的感覺要向外擴張）問：「你前後的自我感覺有什麼不同？」答：「以前彈琴沒有自信，不知自己彈出來的東西是對是錯，是好是壞。現在我很清楚什麼東西是對的，什麼東西是我想要的。」眞爲在台灣本土上就有這麼優秀的鋼琴老師而高興。也許，學音

樂的學生深造不必非到國外不可，國外音樂學生反而要跑來台灣留學的日子，已經不太遠了。

最近，長榮基金會贊助三位資優音樂演奏學生前往美國深造，獎學金高達每人每年一萬二千美元。這真是一件值得稱道，也值得成功企業界人士效法的大好事。選拔評審中間休息時，筆者忽發奇想，嘴癢難耐，向鄰座德高望重的吳漪曼、馬水龍等教授開腔：「應該建議他們以後贊助學作曲的學生出國深造。演奏人才，多一個不多，少一個不少（自注：話說出口方發覺大不妥當，因為周圍有好幾位教樂器的老師在，況者真正優秀的演奏人才永遠不嫌多），中國真正缺乏的是作曲人才啊。」他們點頭以為然。不知當今企業界人士中，有無有此眼光，胸襟，心腸，氣魄的人，願意取代當年養活了巴哈的教會，培育了海頓、莫札特的宮廷，成就了柴可夫斯基的梅克夫人，出錢出力，為中國培育出一兩位或更多位像樣的作曲家。

幫一位學生錄了幾首市面上找不到而又很重要的中提琴曲目，該學生送我一本「李可染畫論」為謝。真可謂物輕心意重。這本畫論，是筆者讀過談學藝談創作的書中，份量最重的一本。隨便摘錄兩段：「治學一定要紮紮實實，來不得半點虛假。爭名爭利的人，投機取巧的人，在藝術上不會有大的成就。因為投機取巧，必然帶欺騙性。一個學藝的人，一旦走上自欺欺人的邪路，必然追求華而不實的東西」。「我有一顆圖章叫『廢畫三千』，就是鼓勵自己不要怕畫壞的意思。怕畫壞就會墨守成規，不敢突破，老在自己的圈子裡轉，這是懦夫的性格。」還想摘錄下去，但怕有騙稿費之嫌，就此打住。有興趣者最好去讀原書。

近日因學寫合唱曲之需，翻閱了一些有關書籍資料，發現李

永剛先生所著「合唱曲作法」，是一本重點突出，條理清楚，譜例豐富而公正（筆者用「公正」二字，是指作者沒有門戶之見，所用譜例只問好壞，不管是誰所寫。此種欣賞同行的胸襟，令人起敬，也值得提倡。）文字樸素，精確，傳神，校對亦較嚴謹的好書。「樂典」連續刊登了好幾篇份量頗重的書評。作者的用心用功用力，編者的勇氣，都令人欽佩。感覺不足的是，所評之書，似乎評壞的偏多，評好的較少。是否可以選些好書來評一評？「破」當然重要，不容易，「立」也很重要，亦艱難。能破立並行，豈不更妙？

原載於台北「樂典」雜誌民國七十五年六、七月號

教學藝術的秘密

　　鋼琴教學的一代宗師亨利・涅高茲有一句名言——教師的最大責任，是教會學生自己教自己（原文請看樂韻出版社翻版的「論鋼琴演奏藝術」一書）。此言確是一語講盡教學藝術的全部秘密，也揭示了教學藝術所能達到的最高境界。然而，筆者在自己的教學實踐中，卻發現在抵達此一境界之前，老師的最大責任是幫助學生養成各種對的習慣。習慣——這真是兩個包羅萬象，分量極重的字。世界上很多東西其實沒有太多道理可講，都是習慣而已。站得端正或東歪西倒是習慣，肌肉放鬆或緊張是習慣，聲音深透或浮淺是習慣，音準嚴格或馬虎是習慣，抖音是快慢平均、大小適中或是忽快忽慢，過大或過小是習慣，各種技巧的方法是合理或無理，亦是習慣，甚至音樂奏出來是像唱歌般自然優美或生硬，敲打，都是習慣。面對一個新來的，壞習慣一大堆的學生，做老師的，如不能用各種方法，幫助這個學生把壞習慣改變成好習慣，那是無法談得上教會學生自己教自己的。要改變學生的不良習慣，常常不能單靠講道理，而必須帶有某種強制性，甚至可用一些處罰手段。筆者曾接手教過一位習慣於不按譜上的節奏、音高、指法、弓法演奏的少年學生。講盡道理，毫無效果，到最後，只好出一招殺手鐧——每不按譜拉一個地方，罰她從自己的零用錢中拿出五元新台幣，捐給某殘障兒童基金會。一個月後，這個學生不照譜演奏的習慣幾乎完全改正過來。此法或不足

取，但卻效果奇佳，而且對各個方面都有利無害，所以寫下來，供同道參考。

筆者曾經有位學生，在某假期跟一位名氣，來頭都頗大的外來和尚上了一個多月課後，足足花了一個學期，才把一些絕對是錯誤的習慣改正過來。這些錯誤包括————抖音時手要緊張，抬手指不必高、快、獨立，右手要用力壓到聲音有「咿咿」的雜音才合標準等。外來和尚當然有經唸得極好的，不妨去拜，但如遇到有以上主張的和尚，不管外來本地，都不宜拜之為師。如不得不拜，也不宜對其經文全盤接受，否則受累無窮。

好老師可以教出好學生。好老師要加上壞老師（單指教學，不指人格）才能教出好老師。

人怕涼薄，曲怕單薄——偶而吃到天性涼薄的學生的苦頭，聽到某些情感與音響都單薄的曲子後，不禁發此感嘆。

兩年前，筆者的理論作曲老師之一盧炎先生在回答我「馬勒的作品好處何在」之發問時，曾著重指出馬勒作品的線條，特別是重疊交錯的線條之美之好，很少作曲家能及。當時對盧老師的行家之見，並不了解。最近把盧老師幫我錄的馬勒第五交響樂拿出來重聽，才發現馬勒音樂的線條之美，不下於懷素草書的線條美，也才較了解當時老師所講的話，是何等的精闢獨到。

「在台灣，一個人如果有十分名氣，一般要打百分之八十的折扣，即實有二分真才實學。」這句話常在筆者腦中打轉，使自己稍為警惕、清醒。說此話者何人？非吃酸葡萄的無名之輩，乃是已有十分名氣的國樂、管樂界龍頭大哥陳澄雄先生。

每讀到一本不曾讀過的好書，都會感覺到，世界眞大，高人眞多，寂寞孤獨感便隨之而去。近日讀鄭騫先生的「從詩到曲」一書。又重溫了這一定律。多年來對於詩、詞、曲的不少疑問，都在此書中得到解答。作者詩論之高，文字之美，功力之深，令筆者居然順口唸出兩句不知作者是誰的詩——人生至樂事，莫過看閒書。書中對詞，曲的解說，與一般書上的注解大異其趣，其實是作者天馬行空般的借題發揮，類似文學批評中最精彩精鍊，最見批評者功力、才情、風格的眉批。如果音樂界中有如鄭騫先生這樣的高手，對古今中外的經典音樂作品，來一如此精彩的眉批式解說，則吾輩有福了。

　　　　　　　　　　　　　原載於《樂典》七十五年八月號

賞樂

簡名彥的琴藝

　　最近偶然聽到五年多未見面的簡名彥兄拉琴，大爲驚異他的琴藝達到了他前所未有，一般人亦難到達的理想境界。他的音樂與一般技巧原本就相當好，此處說「理想境界」，是指他現在拉琴，絲毫不費力氣，聲音卻極深而鬆，可謂得心應手，隨心所欲。五年前，他棄琴學醫，我不覺得可惜。今天，卻無法不建議他重操舊業，以造福國內小提琴界，亦對得起他自己。或問，爲何過去苦苦追求多年的目標，身在音樂圈時無法達到；離開音樂圈後，琴練得少了，反而得來全不費工夫呢？這使我想起金庸武俠小說中的練武故事：有些最上乘的武功，要心無雜念，出乎自然，才練得成功；費盡心思，刻意追求，反而離目標更遠。在此借「樂典」一角，恭賀名彥兄經過多年「爲伊消得人憔悴」後，「驀然回首」，終於發現，「那人正在，燈火闌珊處」；也順提請同行的師、生、友留意，拉小提琴，是確實可以「不用一分力氣，便有十分效果」的（見拙著「談琴論樂」中「最高境界」一文）。如不信，請「聽」和「看」簡名彥先生拉琴。

　　近日，筆者因即將暫別台灣，到中南部一行，見到多位既好且能的師友，忍不住用文字爲他們畫幅速寫，以作留念。
　　陳主稅──獻全心全身於音樂創作和音樂教育。自己教小提琴，寫過不少小提琴曲和其他作品。今年台南家專音樂科入學考

試，校長希望盡量用國人作品為指定曲。他並不利用身為音樂組長之便「推銷」自己的作品，卻用了他認為優秀的同行的作品。他不幸身患胃癌，仍堅持上班、教學、說笑。祈求上天發慈悲，降奇蹟，讓這樣優秀的好人少受點苦，多活幾年，多做些事。

劉星——至情至性，愛老師、愛朋友、愛學生像愛自己甚至勝於愛自己。著有相當具歷史、文學、學術、文獻與現實價值的「中國流行歌曲源流」一書。該書原由台灣省政府新聞處出版，可惜早已無處可覓，又不再版。真希望有正派的出版商能取得版權再版。一年內如收不回本錢，本人願負全責。

薛順雄——曾被徐復觀先生期許為中國（包括大陸、台灣、香港）古典聲韻文學批評領域第一人，卻不出名，甚至一些行內人都不知道有這樣一個人。原因是他深居東海大學校園二十多年，勤於讀書，絕少應酬，發表文章多用筆名。此次得高雄的聲樂名師陳振芳先生引見，住在其家，長談十幾小時，解開了筆者腦中有關詩、詞、曲聲韻方面的不少難題，明確了以後寫聲樂曲時要特別注意的問題。「與君一席話，勝讀十年書」，以前疑，今信矣。

楊敏京——當年胡乃元未得伊莉莎白女王大賽首獎時，國內對他甚冷落，只有兩個人例外。一位是蘇正途先生，邀請他回國，指揮東吳大學樂團為他協奏。另一位便是楊敏京先生，多次在「音樂與音響」上發表文章作推介。二人均可謂「慧眼識英雄」之人。楊先生最近接掌清華大學外文系，忙得不亦樂乎，可是仍然答應抽空為「樂典」翻譯一些音樂文章。他過去多年的音樂譯文和文章亦即將由大呂出版社結集出版（書名「人的音樂」）。如果外文界、中文界、新聞界，甚至軍政界，多幾位像楊先生這樣愛音樂，懂音樂的人，台灣樂界的事就好辦得多了。

王恆——音樂圈內不應酬的人不多，王先生算一個。朋友之中，能坦率地指出自己作品毛病、弱點所在的人不多，王先生是

一個。最近，高雄市成立交響樂團，王先生為了幫助首任總監亨利‧梅哲，不再半隱居，正式出山擔任高雄市交的副指揮，事實上兼任梅哲先生與高雄市之間的溝通、協調、聯絡人，為高雄市和梅哲先生帶來極大方便，也化解了雙方的多次衝突、危機。筆者頗納悶聰明能幹如國家樂團的首任總監艾柯卡者，為何不物色一位類似王先生這樣的人為副手，既方便自己，亦為台灣培養人才。莫非法國沒有如曾國藩先生那樣的前賢智者，留下「幹大事者，首要之事是物色副手」（大意如此）一類的格言，供後來者遵循？

多年前，第一次聽米高‧拉賓（Michael Rabin）演奏題名為「魔弓」（magic bow）的紀念唱片，驚為天妒之奇才。那烈火似的熱情，大地般寬厚的聲音，奏難度極大的炫耀技巧型曲子也像熟朋友聊天般輕鬆瀟灑，真令當今最紅的幾位同輩小提琴家都顯得略嫌單薄，稍輸光彩。直到今天，每遇演奏過於拘謹，聲音厚度不夠的學生，我還是會建議其多聽這張唱片。

然而，隨著自己年齡和閱歷的增長，卻越來越覺得拉賓的演奏有點像赴正式宴會時吃的菜，味道太濃，只可偶而品嚐，不能常吃，否則會太膩。相反，同樣的曲目，反而比較愛聽初聽時並不覺得特別有吸引力的葛羅米奧（Arthur Grumiaux）的演奏。聽葛氏的演奏，有點像讀陶淵明的詩和梁實秋的散文，淡淡的，但其中自有一種耐久的甘美，永遠不會令人覺得膩。

這個現象，使我聯想起「君子之交淡如水」這句充滿智慧和哲理的中國古訓。也許，欣賞音樂和處人之道竟有某種奇妙的相通之處？

音樂開始於旋律，精彩於不單止有旋律，沒落於沒有旋律。

《樂典》編按：本文發排後，突接黃老師電告，陳主稅教授謝世，並轉來劉星老師私函，囑刊登此信，謹以此代悼主稅文。

輔棠兄：

　　主稅與病魔纏鬥七個多月，終於在八月十五夜十時病故。回憶昔日相處融洽，無限傷悼。猶憶八月二日我們三人同去陳府探望主稅，主稅尚表示甚願與你奕棋，不意僅時隔兩週，而斯人已逝，思之不禁汎瀾。主稅生於民國卅年，享年僅四十六歲，英才早逝，甚可惜也。

　　您嘗嘉許我熱愛朋友，殊不知您本身愛友尤甚於我也。您與主稅同樣專攻小提琴，未同行相忌，且英雄相惜，恢宏雅量，令人感佩。復憶您在舍下時，曾再三表示再度去看主稅，後因考慮將累主稅而作罷。現在想來我倒有點後悔當時沒有陪您再去一次了。只因我想到主稅勉強支撐，陪我們坐著談話，非常吃力，我實覺不忍也。

　　主稅有子女各一，長子名宏星，次女名薇娟，皆甚可愛，今驟失怙，情實可憫，而富美折翼，後死者尤堪哀憐。今晚十時，方清雲兄來電話告知我此一靈耗後，我立即打電話告知您，通完電話後極感坐立不安，手足不知所措，實在無法入寐，乃在燈下寫此，略述心中悲戚。　謹此敬頌
順適

<div style="text-align:right">

弟　劉星敬上

75．8．16 夜 11 時

原載於《樂典》七十五年九月號

</div>

《西施》寫作點滴

　　大半年來，埋首歌劇「西施」的寫作，所遇、所困、所感的問題不少。脫離小提琴教學圈後，再寫有關小提琴教學的文章，就像一棵樹脫離了土壤還想生長一樣，大不容易。為了按期交稿，只好不避自我宣傳之嫌，寫點這方面的東西。

　　人生有太多無可奈何，身不由己之事。西施，就是身不由己的一位代表性人物。她不想離開全心相愛的范蠡，也不想到吳宮去享受榮華富貴，更不想去傷害對她專寵實愛的吳王夫差。但是，所有這些她不想做的事，都在身不由己的情形下做了。其實，在現實生活中，沒有做過違背己心之事的人，恐怕極少，只是，不如西施那樣驚心動魄，流傳千古罷了。希望，能通過西施把上至帝王總統，下至妓女囚徒，人人所共有的無奈心聲唱出來。

　　開始面對著幾百張空白的總譜紙，就像手裡只有一把小鋤頭，卻要把一座大山挖平一樣，害怕得一次又一次想一逃了之。中間偶有佳處時，忍不住拿古人來比較一番，甚至以為某某人的某某作品精彩之處亦不過如此。到遇上寫來寫去，改來改去都不是那麼回事時，又不禁自卑自怨，卑自己不是作曲天才，怨自己自討苦吃，「貼錢買難受」。到全部譜的初稿都寫出來並影印一份後，固然有一種如母親抱著自己的初生兒，左看右看，越看越

想看的喜悅，但亦有一份沈重感——要跟古典派大師們的經典作品比較，起碼這個作品是無望了。

最弱的一點是管弦樂法。第一個問題是遇到民歌風味重的唱段時，管弦樂似乎毫無用武之地。換句話說，中國民歌的語法與西方管弦樂法的語法，是兩種完全不同的語言。要把二者溶為一體，不是件容易的事。另一個問題是戲曲風格的唱段，所用的基本上不是西方大小調而是各種調式。這種調式與建築在大小調系統基礎上的傳統和聲對位法，不無衝突和不協調之處。再加上由於功力和經驗不足而來的聲部之間的空、鬆、散毛病，即使對自己格外寬容，這方面的分數也無法達到合格標準。

最堪自慰的一點，是從華格納處學來一招：主要角色每人有一貫穿始終的動機，從威爾第處學來一招：充分照顧聲樂部份的旋律優美暢順，變化。能把兩位大師的絕招放在一起而不衝突，也算對得起他們一半。

筆者認識不止一位很想寫也能寫歌劇的作曲界朋友，都因為劇本問題沒有解決，而始終停在想寫而不是在寫的階段。蓋因能寫歌劇劇本的人本來就不多，加上當今歌劇和歌劇劇本完全談不上市場價值。甚至不要稿費，找地方發表，都不容易。這樣，一般有能有識之士不願為之，亦是理所當然的事。筆者萬幸，遇到能寫、願寫，亦寫得甚好的劉明儀（筆名樸月）小姐，才有機會把理想變為現實。其中過程，請參閱筆者另一篇短文「西施劇本的誕生及其他」，此處不多敘。

天下作者，除非有難言之隱，否則少有不想盡早把作品公諸於世的。各類作者之中，要把作品公諸於世，大概最困難的是音樂作者。因為同樣的樂譜，可以被演唱成幾十種幾百種樣子，可

能很好，可能尚可，可能面目全非。由此，筆者忽然聯想到，近年來國家花費相當大的經費建劇院，組樂團，這誠然是大好事。可是，這些僅僅是硬體，是比較容易看得見，做得到的（只要有錢）。對於真正困難，重要卻不大容易在短期內看得見成效的軟體投資，比如說歌劇導演和歌劇指揮的培養（總不能甘於永遠是外來和尚比本地和尚強吧？何況，一碰到中國風格的作品，外來和尚便可能連經都不會讀），各種寫作人才的培養等，總覺得缺少應有的遠見和投資。但願這是筆者因不了解內情而發的杞人憂天之見，則樂界甚幸，愛樂者甚幸，中國音樂文化前途甚幸。

原載於「樂典」七十五年十月號

林聲翕的《中華頌歌》

　　大半年前，筆者在香港聽林師聲翕先生講過，他一定要在有生之年，完成一部非受任何委託，完全是為自己而寫的大型合唱曲，以此抒發寄托他對中華民族的深愛和期望。最近再經香港，林師示我一份黃瑩先生剛寫好的多樂章歌詞——「中華頌歌」。拜讀完後，深信這將是一部我輩可引以為傲的傳世之作。信心來源有三：一、凡發自內心，為自己而寫的作品，成功比率一定高於應約、應命、應酬之作。二、筆者曾聽過林師與韋老（瀚章）合作的大型合唱「我愛香港」多遍。作品的深情，令人欲淚；作品的功力，令人折服；作品的深意，令人聯想（我邊聽就禁不住邊聯想：如此可愛的香港，十來年後還能同樣可愛嗎？）。三、好歌必先有好歌詞。黃瑩先生這部歌詞，感情充沛，氣魄宏大，文采飛揚，為音樂寫作提供了極好基礎。但願首演時，有最強的指揮、合唱、領唱，樂隊陣容。

　　在香港，有機會聽到一批大陸近年出版的錄音帶，聽了一場中央樂團的演出。有些感受看法，如鯁在喉，不得不吐：

　　一盒印著「中國地方戲曲精選」字樣，由大陸官方發行，文化部所屬東方歌舞團製作的錄音帶，打開一放，竟然是「廸斯可」，搖滾樂的鼓聲和節奏從頭伴奏到尾！如不是當場大罵了幾

聲「墮落」！「欺騙」！然後把它扔進垃圾桶，眞會三天吃不下飯，睡不著覺。純樸多彩的中國地方戲曲音樂，是我們偉大但並不富有的祖宗留下來的特別珍貴遺產，如今竟被這些不長進的敗家子，爲了換幾文喝酒錢而糟蹋成這個樣子，還美其名曰「古爲今用」，怎不令人心酸、心痛！這種下三流的事，全世界都有人做，任之可也；但由官方機構做，則前所未聞，也不適宜。

聽了多首「金曲之一」，「最受歡迎電影插曲」之類的歌，總的感覺是淺、薄、假。淺、薄還可以容忍，最令人難受和憂慮的是假。那種欠缺眞誠、自然，故作有感情狀的風格，簡直連二流的港、台流行歌都比不上，更遑論與講究深、厚、眞的正統古典音樂相比較。如果說，音樂是最能體現一個民族性格特徵的話，如此淺、薄、假的音樂所代表的當今中華民族的民族性，豈非太可怕了？曾經產生過孔子、司馬遷、杜甫、蘇東坡、岳飛、孫中山等偉人的中華民族，原本並不是這樣淺、薄、假的罷？最能代表中國音樂雅、俗兩面的古琴音樂和戲曲音樂，也不是這樣淺、薄、假的罷？爲什麼弄來弄去，會弄成這個樣子呢？眞希望有人能深究下去，找出原因，開出藥方。

中央樂團演出的中國曲目部份，仍然是二、三十年前的老本——「梁祝」小提琴協奏曲和「黃河」鋼琴協奏曲。

以「行家賞功力」的角度看，「梁祝」或許還有可挑剔，可更好之處。從整體上看，則這部作品是雅俗共賞，中西一爐，具有揭示中國音樂創作方向意義的成功之作。可惜當晚的獨奏者，功力與經驗均缺陷太多，不足以挑此大樑，令作品減色不少。據說由於某些人事關係和商業宣傳上的原因，非如此安排不可。唉！中國人做事，何年何月才能少點人情因素干預，做得漂亮些？

「黃河」協奏曲，是中國音樂中少有的剛陽氣重，「煽情」力強的作品。前三段（從結構和曲式上看，稱段似比稱樂章更適宜）的旋律，意境，功力均有善可陳。鋼琴獨奏部份吸收了某些傳統中國樂器的語彙和手法，頗有創意；管弦樂的特點亦發揮得出來。最後一段出現致命敗筆——慷慨激昂的「保衛黃河」歌調，被突然橫加進來的「東方紅」與「國際歌」旋律攔腰切斷。從結構上看，加進這樣幾句與前後素材均無血緣關係的「外來之物」，只會破壞作品的統一和完整。從象徵意義或政治意義上看，這段旋律無法不令人聯想到殘暴、獨裁、野心、陰謀，而且違反起碼的歷史常識。如此敗筆不去，這部作品將來是能繼續流傳，還是只能進某種博物館，恐怕是未知之數。政治爭一時，藝術爭千秋。藝術不應攀政治，政治極易害藝術。此是一例。

演出節目單上，「黃河」協奏曲的作者群中，不見有全部旋律（當然，「東方紅」與「國際歌」除外）的原作者冼星海先生的名字，也不見有「根據冼星海作曲之《黃河大合唱》改編」之類的字樣。這種事，即使是出於疏忽，也已經構成貪天之功為己有，隨意纂改歷史的不可容忍行為。願有關人士學學郭靖給楊過起名字——改之。

搖頭嘆息之餘，亦有開心事：聽到譚盾、郭文景、陳怡幾位三十歲上下青年作曲家的個人作品專集錄音帶。反覆聽了幾遍譚盾的管弦樂曲「離騷」。感覺就像久住充滿機車廢氣，令人窒息的台北市區，一下登上陽明山頂，深深吸進一口新鮮空氣後，不禁脫口而出：「這才是人住的地方！」真奇怪和羨慕這位小兄弟怎麼可以在短短數年，便積聚得這麼深厚的功力，寫得出這樣有內容，有深度、有氣魄、有色彩，既古亦今，既中亦西的傑作。

寫至此，腦中忽然響起「中國不會亡」的旋律。記得不久前，在台北國父紀念館，聽林師聲翁先生和陳澄雄先生指揮，由文建

會主辦，趙琴小姐製作的「紀念抗戰勝利四十週年音樂會」。全部作品中，這一首最令筆者感動，私心推許為抗戰歌曲第一首。

在頗頹廢不振，且困難重重的中國樂壇，有譚盾和「離騷」這樣的作者作品出現，中國音樂也不會亡吧？

<div align="right">原載《樂典》七十五年十一月號</div>

許常惠給前輩大師定位

在一九八六年十月號的明報月刊上，讀到許常惠先生一篇極有份量的文章——「對抗戰時期的中國音樂家該有個公正的論定了！」該文給黃自先生定位爲「中國新音樂史上的第一代作曲導師」；給蕭友梅先生定位爲「中國新音樂史上的音樂教育之父」；不因爲冼星海曾陷身於左的政治旋渦而否認他愛國家愛民族的眞摯熱情和出衆的藝術成就；不因爲江文也在抗戰時曾爲日本人做過事而抹煞他對中國音樂的獨特貢獻等等，都是非具史家胸襟，史家識見者不能下的史家之筆。

曾聽不止一位音樂界的有心人說過，台灣這二、三十年來的作曲界是「斷代」的——沒有承傳黃自等上一代導師的傳統，一下子就跳到了「現代」。這一「縱」的斷代，恐怕是造成當今不少作曲家與一般古典音樂聽衆「橫」的斷開之主要原因。許先生這篇文章的深刻意義，不但在承前，更重要應在啓後——引導這一代台灣作曲家在精神上、觀念上，以至部份技巧上承認、繼承前一輩中國作曲家的成就，並在這成就的基礎上，發展，開創屬於整個中華民族的新音樂。許教授曾培育和影響過現正壯年的整整一代台灣作曲家。如今，在男性的黃金年齡（五、六十歲之間），又重新負起導航的重責，怎不令人喝彩叫好，誠心拜服！

「音樂作品不一定表現當時時代的主流精神。相反，很多時

候表現與時代主流精神背道而馳的東西，或是表現某種因為在現實生活中無法得到而產生的憧憬、嚮往、理想的境界。」這段話，筆者翻譯，歸納自三、四十年代德國的音樂學家宗師級人物——阿弗雷德‧愛恩斯坦(Alfred Einstein)的「Fictions That Have Shaped Music History」一文（選自 Essays On Music 一書，The Norton Library）。初讀此文，頗感困惑，也頗懷疑其論點是否站得住腳，蓋因筆者一向以為文藝作品無不直接或間接反映一個時代的精神和特點。讀了多遍，並細細體味作者所舉例證的含意後，才覺得此公的論點雖然與筆者的多年觀念不合，但卻不無道理。想通了這點，心中豁然一亮：莫札特在最貧困交迫的日子中，寫出來的音樂卻有如仙境般美。那麼，在我們所處的這個賺錢至上，道德淪喪，亂七八糟的現代社會，也不見得非寫奇離怪亂，無調無旋律，充滿噪音的音樂，才算對時代負責任吧？

寫歌，以寫出歌詞的意境為第一要求，也是最高要求。強求每字皆「露」，即讓不知歌詞者也聽得出唱什麼，就如同那些要求畫中之物與真實之物完全相似者，難免被蘇東坡譏笑為「見與兒童鄰」。蓋因三歲小孩說話，已可做到每字皆露。如果以此為第一要求，又何必聽唱歌？乾脆聽朗誦算了。當然，在意境第一的前提下，能顧及中文發音的平上去入，抑揚頓挫（事實上，陽平在國語中並不平，入聲也不見了）是最好的。如果意境和露字有衝突，不能統一，則寧可犧牲露字，成全意境。筆者常覺得，中文既是世界上最美麗，最優秀的語言，否則不可能產生那麼多舉世無匹的好詩好詞，但同時也是最整人，給音樂家最多限制的語言。發音完全相同，只是音高稍為低一點或高一點，意思便整個改變掉。這樣的語言，要求字字聽得清楚，恐怕舒伯特再生也無法作曲。中國音樂的落後，恐怕中文要負上一點點責任（希望這兩句話，不要招來太多指責和麻煩）。筆者這樣說，並不是主

張作曲的人不必研究中文的聲韻，而是主張欣賞的人大可指責寫歌唱歌的人寫不出，唱不出歌詞的意境、神韻，卻不應把聽不清歌詞是什麼的責任推到作曲者和歌者的頭上。要指責，首先要指責聽者自己。連歌詞是什麼都不知道，那裡有說話和評論的資格？就像一個欣賞草書者，不去欣賞人家書法的筆墨功力，行氣神氣，卻指責書法家不把每個字都寫得讓他看明白是什麼字，豈非大笑話？

　　或問，爲什麼中國戲曲和流行歌曲的歌詞可以聽得那麼清楚？答曰，戲曲的作法是先有曲後有詞，以詞填曲，其代價是音樂的獨立性，形象性和藝術價值大打折扣；流行歌一般亦是以詞就曲，加上一般是內容簡單，語言淺白，一字一音居多，頂多是一字數音，極少有利用長音和拖腔，把歌詞的內涵意境擴張，發展，昇華到極致。其實，有些藝術價值甚高的戲曲唱腔，不懂唱詞的人也絕對無法當場聽清楚唱的是什麼字。有人聽得搖頭晃腦，如痴如醉，其實已經不是在追尋「唱什麼」，而是在欣賞其意境和韻味。

<div style="text-align:right">原載於《樂典》七十五年十二月號</div>

宇宙的平衡法則

　　一位朋友問：「我自小極喜愛音樂，下了不少苦功，看了不少有關書籍，但始終對音樂半知半解，入不了門。我在文學上下的功夫不比音樂多，卻可以在報刊上發表文章，成績似乎比音樂好得多，究竟是何緣故？」

　　當時想了好久，沒找到答案，只想到一個事實：古今中外的文學大師絕大多數是自學學出來的，科班出身而成為文豪的極少；可是，古今中外的大音樂家，不管作曲家還是演唱演奏家，卻找不出一位是完全沒有師承的。於是，我反問：「你學音樂有沒有正式跟過老師？」他說：「沒有。」我說：「這就正常了。因為文學可以自學，音樂無法自學。」這其中道理何在？

　　事後，我想了很久，找到的答案是：文學所用的語言，是人類從小就不知不覺在天天學習，天天運用的。這個過程，已經等於音樂上的初步師承。有了這個基礎，便等於具備了自學能力。音樂所用的語言，是抽象的。單是各種符號及其所代表的意義，已構成一種非經專門學習無法入門的學問。一個人無論如何天才，如何用功，在沒有這個基礎之前，很難談得上自學。相反而有趣的是——一個完全沒有受過音樂訓練的人，憑人類本能的直覺，便可能感受到音樂的美和領略到音樂激發感情的巨大力量。這種感受力的強弱，跟一個人受過多少音樂教育並不成正比。

　　一位專業音樂家，可以把一首經典樂曲的結構分析得頭頭是

道，可是不見得會被這首曲子感動得情如海濤般翻騰起伏；一位完全沒有專業音樂知識，甚至連五線譜都不會看的音樂愛好者，卻有可能極強烈地領略該樂曲所蘊含的喜怒哀樂之情，甚至被感動得痛哭流涕，從而產生出一種不可思議，威力無盡的精神力量。文學上則反過來：一個沒有讀過書，認識相當數量字和詞的人，不要說無法欣賞大部頭的世界名著和優美但可能艱深的古代詩詞，就是連最淺顯易懂的白話散文，也無法讀明白，更遑論為之入迷。如此看來，宇宙萬物確有一種神秘的平衡法則，音樂與文學俱逃不出這法則的控制。在這法則之前，優越感和自卑感，貪便宜和怕吃虧，都顯得愚蠢可笑。

最近的工作環境，逼我無法不聽大量粵劇音樂。總的感覺是一個「苦」字。這種苦，是無力、無望，令人窒息的苦，是平劇、豫劇、漢劇等北方劇種中找不到的苦，是西洋音樂中從未出現過的苦。筆者印象中，只有潮劇的某些唱腔有此苦味。但以苦腔之豐富、完整、多變、動人（每一種正線板腔均可轉為「乙反」苦腔）來說，粵劇恐怕可以稱王。邊聽這些苦腔哭腔，我不禁邊想：我們的上一輩上幾輩，一定非常多淒苦遭遇。否則，這樣苦的音樂根本無由產生，也不會廣為流傳。比較起來，我們這一代幸運多了。衣食住行一般都不成問題，被逼賣兒賣女，骨肉離散的事更罕見。如果我們這一代，不能產生出讓子孫後代引以為榮並因此而懷念我們的音樂，我們這些吃音樂飯的人應該應到慚愧。

拉小提琴的人，不知道帕爾曼（Itzhak Perlman）的人大概不多，知道瑪且斯卡（Daniel Majeske）的人大概也不多。如果我們把兩個人演奏的同樣曲目——帕格尼尼廿四首隨想曲的唱片拿來對比著聽的話，就會發，帕爾曼的演奏只有一個「快」字，既缺少音樂性，也有太多不清楚、不乾淨的音；而瑪且斯卡的演

奏，從頭到尾都在歌唱，充滿美感，每一個音都乾淨、漂亮、講究，幾乎讓人忘掉這是為練習和炫耀技巧而寫的曲子。可見，在這世界上，名氣與實力往往不是同一回事。可惜世人知名氣重名氣者多，知實力重實力者少。

註：Daniel Majeske 是繼 Jeseph Gingold 之後的克里夫蘭交響樂團首席。上述他的唱片是 Telarc 公司出版，編號是 5019～2。

原載於《樂典》七十六年一月號

少年狂妄

　　十四、五歲時，不知天高地厚，以爲貝多芬是人，我也是人，爲什麼我不能趕過貝多芬？及年稍長，見識稍多，方知貝多芬等前輩大師才情功力之超人，其作品如高山般聳入雲霄、大海般深不見底、宇宙般無窮無盡，絕非我輩能及之萬一。即使我輩中人有才華出衆又願獻身音樂創作者，也不再有前輩大師們獨有的歷史條件，從而產生出如此偉大的作品。近年來，每聽到不知自己份量有多重者高喊「現在是我輩作品在世界上揚眉吐氣的時候了」，每見到希期與前輩大師們一樣不朽者太熱衷於爲自己樹碑立傳寫年譜，便不禁想到自己的當年。與其花時間作美夢，不如靜下來聽一兩首前輩大師們的經典之作，增加一兩分鑑別好壞高低的功力。現在，人近不惑之年，已不敢有太多狂妄和幻想，只希望在前輩大師們用巨石疊起的不可逾越高牆面前，找到一條縫半個洞，作點填縫補洞的工作，便於願足矣。太悲觀？已經很樂觀了。太沒出息？已經算有志氣了。

　　「我沒有演奏過貝多芬、巴托克、莫札特和海頓的全部四重奏」，「我未聽過布魯克納和馬勒的全部交響樂」，「我不會彈鋼琴」，「我確實沒有好好讀過書」，「我犯過很多錯誤」……。一位世界級的音樂大家，如此坦率誠懇地談論自己的短處，怎不令人感動、慚愧、感慨！筆者在此鄭重向讀者推介新書「曼紐因

談藝錄」（羅賓‧丹尼斯著，金雅韻譯，大呂出版社出版）。從這本書中，我們最少可以知道，一位真正偉大的藝術家，必定有一顆溫暖善良的心，有廣博深厚的人文知識，有虛懷若谷的胸襟氣度，有影響他一生的良師益友。筆者以前從純粹小提琴技巧出發，對曼紐因演奏的幾張經典作品唱片頗多挑剔。看了這本書後，不由得重新檢討自己，是否有以偏概全之病，並對曼氏產生由衷的尊敬。這正應了一句美國人的格言——The road to knowledge begins with the turn of the page. 當然，打開的必須是一本好書，如這本「曼紐因談藝錄」。

最近聽了紐約聯聲合唱團的六週年音樂會，有幾個出乎意料。一是合唱團的水準出乎意料的好。這是個業餘合唱團，據說有些團員連五線譜都不會看，但演唱韋瓦第一些難度頗高的合唱作品，竟有專業合唱團的樣子。筆者在該團成立初期，曾聽過他們的音樂會，沒有留下特別印象。幾年不見，想不到進步如斯。二是常任指揮袁孝殷和客席指揮尤美文，均是女性。難得二位女性指揮手下出來的音樂，並不帶脂粉氣，反而是剛中有柔，豪爽中見細膩。演出曲目，包括西方傳統的宗教音樂，中國民歌改編曲和藝術歌曲，清唱劇「大禹治水」（陸華柏曲）。可以看得出來，非學貫中西，極有抱負者，排不出如此涵蓋面廣，挑戰性強的曲目。三是幾位客串獨唱者，均是二十來歲，便已為炎黃子孫贏得不少面子的佼佼者。男中音王克慰一曲唱完後，筆者大吃一驚：中國人竟有唱得這樣好的！那種好，是讓人覺得每個音，每個字，每一句，以至整首歌，就應該是這個樣子，很難想像還有更好的唱法；那種好，在於聲、情、詞、曲完全與歌者溶為一體，挑不出毛病，完全地滿足；那種好，在於無論中西、古今、輕重的歌，出自他口中，都那麼自然通暢，恰如其份，絲毫不「隔」，就像一口神奇泉眼，可以噴泉水、出牛奶、流果汁、滴美酒。另

外兩位也屬一流的歌者，在唱西洋歌劇選曲時，聲音則明顯比唱中國歌曲時來得更明亮、更自然、更有光彩（其原因何在，也許是個極有研究價值的課題）。傳統的岳飛滿江紅一歌，筆者一向認為是曲詞並不相配之作，可是在歌者的處理和補救下，居然詞意全出，讓人幾乎察覺不出曲意缺陷的存在。王克慰乎？王可畏也。我中年輩音樂工作者，面對如此後生，能不努力乎？

　　古典音樂以高貴為特高境界。

　　低俗怪亂的作品，是非古典，假古典，反古典。

　　缺少高貴氣質的人（「高貴」二字也許改用「貴族」二字更準確），很難真正喜歡古典音樂。

　　人的高貴與否，固然與社會地位有關，但更主要看其靈魂、性格、思想是否高貴。

　　「古典音樂大眾化」、「流行音樂藝術化」，均是美麗、善良，但永難實現的理想。

　　當今之世，乃平民時代。要產生高貴的藝術作品，恐怕亦是美麗、善良，但極難實現的理想。

　　高貴是褒，高傲是貶；傲骨是褒，傲氣是貶；浩然之氣是褒，小家之氣是貶。

<div align="right">原載於《樂典》七十六年二月號</div>

傅雷與我的創作、交友

　　世事如追源尋流起來，很多看似無關的事卻有關。筆者近年結識了幾位對自己助益甚大的聲樂家朋友，原因之一是曾寫過幾首李後主詞的歌，他們頗喜歡；之所以會為李後主詞譜曲，原因之一是受王國維先生「人間詞話」的影響，體認到「詞至李後主而眼界始大，感慨遂深，遂變伶工之詞為士大夫之詞」，「後主之詞，真所謂以血書之者也」；之所以知道世界上有「人間詞話」這樣偉大的文藝批評論著，是因為讀了「傅雷家書」（這是一本每個學音樂的人及其父母都應該一讀的書）──既然傅先生對「人間詞話」如此推崇備至，我怎麼可以連王國維是誰都不知道，又怎麼可以不知「人間詞話」所云何物？就這樣，傅雷先生（羅曼・羅蘭的名著「約翰・克里斯朵夫」便是傅雷所譯。可惜台灣市面上的該書，傅先生的大名被隱去了）跟我交朋友扯上關係了。中國人講究飲水思源。筆者讀了傅先生的書，得益如許之多，怎能不從心底裡感激他！念及傅先生這樣優秀的中華民族精英份子，竟遭到中國人自己的殘酷迫害，含冤不善終，又怎能不欲哭、欲恨、欲斷腸！

　　近日，又讀到一本傅雷的新書──「世界美術名作二十講」。說是新書，其實寫在五十多年前，只是一直未有正式出版過（這其中，又不知飽含了多少艱難、辛酸、無奈！）。筆者在台灣幾年，平日所讀的文章雜誌，美術略多於音樂（不是不想多

讀音樂文章，實在是可讀的不太多），但從未讀過如此精彩的介紹西方美術名作的書。作者不是流水賬式的泛泛介紹，而是把歷史、宗教、文學、音樂與美術溶爲一體，既有細膩詳盡的欣賞指南，也有從各種角度出發所作的分析介紹，更有見解精到，對比、定位式的評論。看看今天不少二十來歲的人，仍在被迫應付各種考試，不要說談不上大膽創造，影響潮流，連多一點異於師長的意見恐怕都不允許。眞不敢相信，這樣一本有廣度有深度的書，是出自五十多年前一位二十歲的青年之手！全書充滿有深意，引人聯想到其他藝術領域去的句子段落。試摘引幾段，略加聯想如下：

「（拉斐爾早期的畫給人的）第一個印象，統轄一切而最持久的印象，是一種天國仙界中的和平與安靜。所有細微之處都有這個印象在，雰圍中、風景中、平靜的臉容與姿態中、線條中都有。在這幽靜的田野，狂風暴雨是沒有的，正如這些人物的靈魂中從沒有掀起過狂亂的熱情一樣。這是繚繞著荷馬史詩中的奧林比亞，與但丁神曲中的天堂的恬靜。這恬靜尤有特殊作用。它把我們的想像立刻攝引到另外一個境界中去，遠離現實天地，到一個爲人類的熱情所騷擾不及的世界。」——莫札特的音樂，不是與之很像嗎？

「在他（指魯本斯）的作品中，有一種誇大的情調，這誇大卻又是某種雄辯的主要性格，恰如某幾個時代的某幾個詩人，在寫作史詩與劇詩時一樣採用誇大的手法想藉以說服讀者。……他的藝術是如飛瀑一般湧瀉出來的。靈感之來，有如潮湧，源源不絕，永遠具有那種長流無盡的氣勢。他的想像也永遠會找到新的形式，滿足視官，同時亦滿足心靈。」——令人聯想到華格納和他的音樂。

「每種藝術，無論是繪畫或雕刻，音樂或詩歌，都自有其特殊的領域與方法。它要擺脫它的領域與方法，總不會有何良好的

結果。……葛萊士（Greuze）畫品所要希求的情調，倒是戲劇與小說範圍內事，因此他的繪畫是失敗了。」──有些近代作曲家把易經、五行之類屬於抽象之哲學領域的內容，用音樂來表現，其結果恐怕難免與葛萊士相同。

「現代美學對於一件文學意義過於濃重，藝術家自命為教訓者的作品，永遠懷著輕蔑的態度。為藝術而藝術的理論固然不是絕對的真理。含有偉大思想的美，固亦不失為崇高的藝術。但這種思想的美應當在造型的美前面懂得隱避，它應當激發造型美而非掩蔽造型美。」──令人聯想到巴哈作品之不朽和某些政黨為政治服務的所謂「文藝」之短命。

以筆者所知，傅雷先生並不是天主教徒或基督教徒，然而他對與基督教題材有關的藝術了解之深，推崇之高，卻絕非一般基督徒所能相比。由此，筆者忽發奇想：藝術也許真可以超越宗教、超越政治、超越國界。宗教、政治、國家都有頗強的排他性，而藝術本身（當然不包括弄藝術的人在內）卻似乎不排他，亦不需要排他。身為藝術工作者，不亦可自安自樂乎？

傅先生在本書所用的文體，跟今天所流行的半文半白，力求精錬而又明白易懂的文體完全一樣，可是跟與他同時代一些主張「我手寫我口」派人士的文體卻大不相同。筆者日前讀趙元任先生「新詩歌集」的序和說明文章，深深佩服他在幾十年前便提出不少到今天仍極有價值的有關聲韻和歌曲欣賞、寫作等問題的見解。可是其文字之囉嗦，虛詞廢字之多，卻令人不敢相信這是出自一代語言大師之手。這大概不是趙先生的過失，而是時代風氣使然。不過，由此事亦可看出，傅雷先生是何等一位敢於堅持自我見解和信仰，不肯追逐潮流的耿介之士。中國歷代政治的最大悲劇，大概就是這類耿介之士的被排斥被迫害，而排斥者迫害者

到頭來自己也被歷史和老百姓掃進狗糞堆。

　　　　　　　　　　　原載於《樂典》七十六年三、四月號

華格納的音樂與
金庸的小說

　　近日忙裡偷閒，對著總譜和歌詞反覆聽華格納的歌劇「女武神」等，間中穿插聽一些威爾弟、普契尼和比才的歌劇片斷作爲對比，有些初步、零碎的感受。

　　一代國畫大家黃賓虹先生論畫品時寫道：「畫有初觀之令人驚嘆其技能之精工，諦審之而無天趣者，爲下品。初見爲佳，久視亦不覺其可厭，是爲中品。初視不甚佳，或正不見佳，諦觀而其佳處爲人所不能到，且與人以不易知，此畫事之重要在用筆，此爲上品。」持此標準評樂，華格納的音樂當屬上品無疑。

　　筆者十多年前就曾聽過華格納的一些音樂。當時覺得它缺少一聽便能記住的旋律，沒有留下特別深刻印象。後來，聽盧炎、張己任兩位老師多次推崇華格納的管弦樂法，便盡所能找他歌劇的序曲和管弦樂選段來聽，慢慢開始領略到他管弦樂曲中那種別家所無，如長河無盡的磅礴氣勢，銅管樂器的震天撼地威力，源源不絕的豐富樂思和對位妙法等。

　　最近，對他營造歌劇中各種意境的出神入化技巧，用音樂刻劃人物性格的細膩傳真，使用各種險中求勝絕招的膽色氣魄，均佩服傾倒得五體投地。如果不是盧、張二師當年的指路，說不定我今天還是不知上品爲何物，頂多只能欣賞中品。想一想，覺得真是僥倖之極，有如出脫險境。

　　華格納喜歡用寬長、緩慢的音符來造成廣闊深沉的意境。那

是一種神聖、超脫、昇華的意境，跟比才的「卡門」，威爾弟的「弄臣」，普契尼的「波希米亞人」等表現世俗凡人七情六慾的音樂相比，大異其趣。比才等人的音樂熱情、喧鬧、旋律甜美，富於色彩變化，充滿人性和人情味，單獨聽，很過癮。可是，一與華格納的音樂對比著聽，便顯得略為膚淺、單薄，甚至帶點俗氣。尼采後來大貶華格納，實在是不值雅士行家一哂的俗人所為。

一般戲劇均怕單調、冷場。華格納的歌劇，往往有極長段落是只有兩個人的宣敘調或對唱，較沒有戲劇性的動作或熱鬧場面，也沒有人物的進進出出以製造故事。這種把戲劇衝突都凝聚在音樂之內，宜聽多於宜看，需要運用想像力去感受的段落，相信在華格納的時代，也非要由華格納那樣的高手來寫，加上高欣賞力觀眾的配合，才立得住腳。如由庸手來寫，或觀眾水準稍低，劇場內大概難免鼾聲四起。

一直不大明白華格納為何不用詠嘆調。人有獨自沉思、大笑、流淚的時候；在小說中，更常有大段的心理描寫和「意識流」之類技法，「真實生活中沒有大段獨唱和二重唱」的說法，顯然站不住腳。唯一的解釋是華格納的宣敘調和管弦樂太過高妙，精彩之處已盡在其中，以致詠嘆調這種音樂形式之王居然無容身之地。

一部偉大的文藝作品，可以像母雞生蛋蛋生雞一樣，衍生出無數他種文藝作品。莎士比亞的舞台劇「羅蜜歐與朱麗葉」，衍生出多部同名電影、芭蕾舞、交響詩、歌劇等，便是一例。

金庸的武俠小說，從人物塑造，思想深度，藝術高度，涵蓋面廣度，民族風格特點，倫理、哲學和歷史價值等方面看，都絕不低於沙翁的戲劇。可以預料，在未來幾十年幾百年內，除已有的同書名電影、電視連續劇、舞台劇「喬峰」（作者和首演均在香港，可惜筆者手邊沒有資料，無法略加介紹），器樂曲「清心

曲」（寫「笑傲江湖」中「清心普渡咒」的曲意，阿鐀曲）等外，必有更多從金庸武俠小說中衍生出來的各種形式文藝作品問世，形成百花爭妍，相互比美的熱鬧局面。

從西洋音樂史上看，歌劇的發展，直接影響和帶動了其他各種音樂形式的發展。可以說，沒有歌劇在前，就沒有交響樂、室內樂在後。以振興中國音樂為己任者，不可不特別關心，直接或間接投身於中國歌劇的創作和演出活動。蓋因這是帶動中國音樂全面發展繁華的關鍵所在；是滔滔音樂長河的重要源頭所在。

筆者是金庸武俠小說迷，又是歌劇迷。斗膽在此借「樂典」一角，向有同好者徵求兩個歌劇劇本。一個悲劇，以「天龍八部」的喬峰為主角；一個喜劇，以「鹿鼎記」的韋小寶為主角。原著篇幅太長大，可截取數段，寫成一晚演完的普通長度歌劇；也可寫成像華格納的「尼貝龍指環」那樣要幾個晚上才能演完的套歌劇。還可以只要一段，寫成折子戲般的獨幕歌劇。歌詞最好詞白、意深、押韻。有幾個成套唱段和重唱唱段更佳。

筆者不才亦不財，不敢預先承諾音樂將會寫得多好，可付出多高的稿酬，僅能以白紙黑字擔保，如劇本能用，一定全力以赴寫音樂，稿酬方面不令作者吃虧。讀者諸君，如有既喜歡金庸小說又能寫歌劇劇本的親友，拜託代傳個訊。套用一句名言：「請大家告訴大家。」聯絡辦法可請「樂典編輯部」或「大呂出版社」轉。有勞各位之處，先道一聲：多謝！

<div align="right">

一九八七・初春於紐約

原載於《樂典》七十六年五、六月號

</div>

　賞樂

古箏的局限

　　「古箏音樂的更大天地，是否在慢、在柔、在意境、在表達內心，而不是在快、在剛、在技巧、在描寫景色？」「表演這兩個字害死人。音樂創作和演奏的最高境界應是自我陶醉。」這是筆者聽一位名氣頗大，來自大陸的古箏演奏家彈奏數曲後，與其討論時說的話。還有一句當時沒敢說，怕說出來得罪人，傷害人。寫在這裡，對物不對人，希望罪過不大：「古箏只有五聲，不能轉調；只有短音，沒有長音；只宜獨奏，不宜合奏（其音色不能與他種樂器融為一體）；只能奏旋律加點簡單和聲，無法奏稍為複雜的對位；限制太大，天地太小，宜閨閣中人撫玩或風雅之士消閒，不宜豪傑之士寄情或志大才高之專業音樂家為其耗盡一生。」

　　西方音樂的精髓在對位。作曲功力的高低最主要看對位。筆者一直耿耿於懷，以為妨礙自己更上層樓的最大隱憂，是沒有在對位上下過足夠苦功。筆者敢於批評某些中國作曲家的作品（包括自己的部份作品在內）淺薄、單薄，經不起聽，是因為這些作品沒有合格的對位。鋼琴之所以被譽為西方音樂有今天成就的第一大功臣，是因為它能奏出極為精緻、巧妙的對位，能培養出對位的高手、中手、低手。對位的地位，與國畫的用筆相若，對位的複雜，更甚於電腦。離開了對位，中國音樂的發展，恐怕無路

可走。

有位對筆者的小提琴作品頗欣賞，給予不俗評價的好朋友，把筆者的歌曲評得半文不值，善意而坦率地勸筆者不要公開發表這些歌，以免影響筆者作為一個作曲家的地位。筆者心底中，意見恰好相反：小提琴曲只可列為中品，歌曲則有約一半是上品。相信這個自我評價經得起分析、討論、考驗，不是出於一種「母親對嫁不出去的女兒特別偏心、憐愛」的心理。不幸的是，如果以成敗論英雄，那位朋友是對的──小提琴作品一下便「名花有主」，「嫁」出去了，歌曲卻到處一再求人，甚至願意貼錢（事實上，已貼了不少錢），都沒有人肯要。以此論作曲家的地位身價，能更低乎？能再賤乎？希望二、三十年後，時人能分辨高下，判斷是非，還我一點公道。

「女武神」中，華格納的險招、絕招舉例：1.序奏中一百四十多小節，其骨幹音只是上行音階式的七個音。其中第一個音D，連續反覆六十四小節，每小節又是同音重複十二次。靠了音量和其他聲部的變化，這相同的音卻產生極大的效果變化和戲劇張力。同音重複太多，本來易單調，結果卻扣人心弦。如此險招，只有華格納敢用。2.多次單獨使用四支長號，奏極弱音，產生既柔又渾厚的效果。有時，用一大堆銅管樂器和中低音弦樂器伴奏聲樂，由於配置得當，又奏得極弱，使天性霸道混濁的銅管樂器和中低音弦樂器不但沒有造成「音牆」，遮蓋住聲樂，反而把聲樂部份襯托得更豐滿、寬厚。3.第二場第四景西格蒙特與布蘭希爾德一問一答的對唱（筆者私意以為這是全劇最精彩、最淒美、最有戲劇力量、最見功力的一段），每句轉換一個調，而且常常是極遠關係的轉調。可是，如不特別留意，便感覺不出來在頻頻轉調。旋律極美，一氣呵成，而轉調又如此之多而遠，不知在古

今中外作品中，能否找到可與此相比者。

「佛門子弟學武，乃在強身健體，護法伏魔。修習任何武功之時，總是心存慈悲仁善之念。倘若不以佛學爲基，則練武之時，必定傷及自身。功夫練得越深，自身受傷越重，如果所練的只不過是拳打腳踢，兵刃暗器的外門功夫，那也罷了，對自身危害甚微。但如練的是上乘武功，例如拈花指、般若掌之類，每日不以慈悲佛法調和化解，則戾氣深入臟腑，愈陷愈深，比之任何外毒，都要利害百倍。」這是金庸借「天龍八部」中少林寺老僧之口所說的一段驚人心魄的話。筆者記憶力不佳，平常看書看完即忘，可是這一段，卻不知怎的，全書看完後，它單獨跳進腦中，想忘也忘不了。開始甚覺奇怪，後來找到原因，原來是這段話正說中筆者身邊的一些人和事：某人錢掙得越多，被錢害得越苦；某人權力越大，心理越不正常；某人名氣越高，越是俗不可耐。可見金錢、權力、名氣和武功一樣，不是不能擁有，而是擁有得越多，越要用慈悲之心去調和化解，否則害人害己，禍患無窮。

佛教的偉大，應不下於基督教。可是，佛教音樂與基督教音樂相比，相距何止十萬八千里。佛教音樂，實在是一片尚未開墾的廣闊土地，等待著佛教和音樂界有心人去耕耘。

廖年賦先生的「法雨鼓韻」一曲，意境甚佳，是有一定份量的佛教音樂作品，值得一聽（錄音帶和樂譜已分別由福茂和全音出版發行）。曾聽有人批評此曲尚未臻至美境界，那就算它是一塊引玉之磚吧。沒有磚，那來玉？磚一出，便被敲碎，美玉那裡還敢出來？對其他作曲家的有缺點作品，似也應如此看待。

原載於《樂典》七十六年七月號

寫作如探險

　　寫作，是一種探險。在出發之前，沒有人知道此行將會遇到什麼風險，能獲得什麼寶藏，是有所斬獲還是徒手而回，是滿載而歸還是全軍覆沒。此所以探險常令好此道者以身相許，終不後悔。筆者寫作，那怕是一首小歌或一篇短文，在寫之前都有一種「如履薄冰」之感——不知是否寫得出來，寫出來的是個什麼樣子，是馬虎尚可還是要部分重寫，是有神來之筆還是要全部扔進廢紙堆。直到全部寫完，反覆讀幾遍，「我一定能把它寫好」這類豪氣話絕不敢說。基於這種自我感受和自私心理，筆者建議有關單位和人士，除非萬不得已，應盡可能以較高價買優質成品，盡量少預先出價訂作品。這樣，買方的品質有保障，賣方少些心理壓力，豈非兩全其美？

　　朋友之中，有幾位不帶一絲塵俗氣者：
　　一位是鍾弘年先生。
　　數年前，筆者為寫「梅花頌」一歌，跑書店翻遍有關梅花的資料。翻到「漢光文化事業公司」出版的「梅花」一冊，圖、文、意境，均高美無比！儘管筆者生性慳吝，平常逛書店看書多買書少，當時還是毫不猶豫地把它買下來。後來，有幸結識鍾先生後，才在無意中知道他是該書的主要編輯之一，內中多篇情文並茂，境界甚高之文，亦出自他手，但均用筆名和他名。鍾先生志於書

畫，精於書畫，甚得行家敬重，可是不大入俗眼，亦不大爲世人所知。當今台灣乃千載難逢之太平盛世，如鍾先生這樣的高士，照道理不應被埋沒。

另一位是劉明儀小姐。

三年前，陪林師聲翕先生遊大千故居，初識劉小姐，僅知她是李抱忱先生的義女，以寫作爲業。後偶然讀到她寫的歌詞，驚爲易安再世，遂向她求劇本、求歌詞。去年底，筆者離台前，去三民書局作「告別逛」，發現一本「詩經欣賞選例」（中國語文月刊社出版），作者赫然是「我的朋友」劉明儀。打開一看，不得了，原來這位小姐深藏不露，卻是位恐怕連一般大學中文教授都要禮讓三分的詩經專家（如有人不信不服，請一讀此書。如讀後仍不服，本人甘領重罰）。及至到高雄作「告別行」，獲劉星先生轉贈一本從未讀過的散文集「綠苔庭院」（學英文化公司出版），作者樸月——又是劉明儀。這本書中的劉明儀，既無古人味，也無學者氣，最是平易近人，卻又清麗得像莫札特的音樂般不食人間煙火。內中有幾篇文章，筆者敢說是現代散文中的頂尖佳作，應可傳世。前些天，收到劉小姐寄來「雨痕軒吟草詞」的影印手稿。草讀之下，簡直不敢相信當代後生還有人寫得出如此工整而深情的古體詩詞。且錄兩首七律在此。

其一：

雅謔偏宜慰老懷，昔時樂事此時衰；
依稀笑影隨煙滅，彷彿音容逐夢來。
哽咽清歌酬賞識，零星遺帙待安排。
傷心何處埋忠骨？夜雨潛滋佛院苔。

其二：

回首前塵涕泣多，天心難測奈天何。
漢聲重振中華頌，笑語頻聞安樂窩。
曲寄孤忠伸義憤，薪傳餘火忘沉疴。

全功未竟成長恨，遺篋猶存愛國歌。

原詩無題，筆者猜想這是追懷李抱忱先生之作。抱忱先生有女如斯，九天之上，當可開懷一笑。寫至此，近月來因目睹太多中國人之醜陋事而產生之悲觀情緒，竟似減去三分。不管個別的中國人如何壞如何惡，畢竟永遠有、到處有承傳了中華民族和中華文化中正氣光明一面的人在。劉文劉詩，就是明證。

再一位是曾前文略介紹過的東海大學中文系教授薛順雄先生。當時那段文字寫出來後，寄給薛先生過目，他囑咐把徐復觀先生推許他為「海峽兩岸中國聲韻文學批評界第一人」那一句刪去。可是，筆者把稿子改過後再寄給「樂典」時，原稿已排好付印，來不及再修改。月前收到薛先生來函及用筆名發表的兩篇文章，拜讀後，似乎自己身上的塵俗之氣都少了半分。若問何故，請聽薛先生的心聲：「濁世中，誰能免俗？若能少熾名利之慾，或可略減自溺之苦。陸游『高臥』詩云：『虛名自古能為累』，此前賢之所明訓。弟為庸人，恐受此累之痛，而不能自拔，故未敢以真名示世。讀書撰述，乃自娛之事，又豈敢藉以為釣譽之舉也？文學、音樂、藝術，皆為教人脫俗之物。若深淫於此道者，猶未能少滌俗染，則何以啟人於心淨？此為今世之作品，何以不及前賢者，乃『心』之受染較深故也。」

以上三友，均文學、美術圈中人。音樂圈中朋友，恕我直言，完全不俗的較少。筆者自己就是一個什麼都想要（某些東西不要，只是不敢要或要不到，不是不想）的大俗人。究其原因，大概跟職業特點和吃飯問題多少有關。無論作曲還是演唱演奏，以至音樂教學，都不可能像寫書作畫一樣，不必求人，自己一個人便可完成一切。古語有云：「人不求人品自高」。音樂家既然非求人不可，帶點俗氣便難免，亦可原諒。例外之一是劉燕當先生。筆者曾在去年某篇文章中，推崇劉先生在音樂美學和音樂欣賞教學上的見解和貢獻。大概是「樂典」徐老總出於對劉先生的尊

重，請他過目，結果這段文字整段被刪去了。筆者對此一直旣耿
耿於懷，又萬分欽佩。一般人聽到有人說自己好話，喜歡都來不
及，那裡捨得堵人之口？由此事可見劉先生爲人格調之高，吾輩
少有。可惜筆者交友範圍狹窄，認識人不多，有較深了解者更少。
不然，多介紹幾個音樂圈中的不俗之人，亦是利己利人的功德一
件。

原載於《樂典》七十六年八月號

那段被刪去的文字，現補錄於此：

　　有朋友感嘆，文章寫得不尖銳，沒有人看；太尖銳，容易得
罪人，做人左右難。

　　劉燕當先生是國內敎音樂欣賞，音樂美學的公認頂尖高手，
批評時下音樂界的某些不正之風相當坦率尖銳，卻從未得罪過
人，何故？與人爲善，誠能感人也。

　　「貝多芬的剛陽至正，華格納的厚重豐富，威爾弟的深沉深
刻，皆是醫治時下一般中國音樂作品柔弱，怪亂，單薄，淺薄毛
病之良藥」。「不懂西則淺窄，不懂中則無根。所以管音樂，敎
音樂的人非中西皆通不算稱職。」「學生宜照老師所講去做，不
宜照老師所做去做，因爲……。」筆者離台前有幸與劉老師閒聊
兩次，聽到不少大快人心的高論。可惜當時沒有即刻錄下來，時
隔多日，只記得以上幾則。

黃永熙的歌

　　曾經想過爲李清照的「聲聲慢」詞譜曲。日前,偶爾翻開「中國藝術歌曲集」,看見黃永熙先生譜的該曲,忍不住拿來彈唱幾遍。彈唱完後,連呼「好險!」如果我當初眞的譜了此曲,事後又沒有機會看到黃先生這一首,謬謬然拿出去發表,豈非「後來居下」,比「狗尾續貂」還要糟糕,可笑十倍?曾聽過黃先生另外一些作品,覺得他的作品一般有意境準確、和聲豐富,對位巧妙,好唱好聽等特點。以藝術歌曲中溶西方作曲技巧與中國調式爲一體論,黃先生應是頂尖級人物。似乎未見過黃先生的作品專集,亦未見過以他的作品研究爲內容之碩士、博士論文,筆者亦未有緣拜見過黃先生,此爲甚可惜之事。

　　寫文章,有人深入淺出,有人淺入深出。作曲,亦有人深入淺出,有人淺入深出。吾師林聲翕先生之合唱曲「心醉」,便是一曲藏高妙於簡單,化甘美於平淡,聽之令人心醉的深入淺出之作。從該曲中,我們可知道什麼是旋律美、和聲美、意境美、色彩變化 (轉調) 之美,曲詞相配之美,以及正格寫法之美。

　　從「樂典」第十六期宋瑜華小姐的文章中,得知賴德和先生以舞劇「紅樓夢」的音樂榮獲國家文藝獎。該獎由賴先生這樣多年來埋頭在音樂土地上耕耘,並有豐碩成果的人獲得,眞一令人

高興之事。筆者偏愛賴先生的室內樂作品，認爲他在室內樂創作上的成就，不但超過他的其他種類作品，而且在中國當代作曲家中，亦不太容易找到在這方面可與賴先生一較高下者。可惜曲高衆難和，室內樂這種最精緻複雜、最考作者功力、最難寫得像樣（筆者至今未敢碰室內樂，乃自知功力未到）的音樂形式，不容易爲一般人所了解、接受。眞希望有人能寫文章，對賴先生的室內樂作品詳加介紹評論，以免這麼好的東西被默默埋沒掉。

爲學寫合唱音樂，近日埋頭聽、看、分析巴哈、韓德爾等大師的合唱作品，發現可把前輩大師的寫作技巧歸納爲「轉來轉去」四個字。一首聽起來變化繁多，看來眼花撩亂，有起、承、轉、合完整結構和相當長度的合唱曲，仔細分析起來，其素材與和聲其實都不複雜，巧妙全在轉來轉去──大段落之間，從這個調轉到另一個調，各聲部之間，主題和對位從這個聲部轉到另一個聲部；和弦之間，從這個和弦轉到另一個和弦；和弦位置之間，從這個位置轉到另一個位置。不過，這麼多個因素縱橫交錯，混在一起轉來轉去，卻轉得天衣無縫，不逾規越矩，則恐怕是吾輩窮一生精力，都無法做得到的大師本事。

一直想爲「用方言寫歌可做到每字皆露，爲何用國語卻不成」這個問題找答案。感謝東海大學中文系教授薛順雄先生，爲我找到一半答案並啓發我找到另一半答案。薛先生的答案是：方言有七、八個聲調，與自然音階的七個音剛好相配；國語只有四聲，硬與七聲相配，必然會產生「牽就」的現象，而造成語音不清。以王維「相思」詞中「願君多探擷」一句爲例，在國語中，「願君」與「怨君」發音和音調完全一樣，無論用什麼音來配這兩個字，皆是「願」與「怨」不分。在粵語方言中，「願」的聲調低，「怨」的聲調高，即使由三流庸手來配曲都不會造成混淆

不清。筆者找到的另一半答案是：方言字一般是單音字，幾乎每個字只需在七聲音階中找出一個音來便可相配。例如粵語「媽麻馬罵」四個字，配上「5　5̣　1‧6̣」四個音，保證「每字皆露」。可是，國語的四聲，除了第一聲（陰平）是單音外，其餘三聲均是多音字，其中第三聲（上聲）是無論用什麼樣的音符組合，都不能露字的。仍以「媽麻馬罵」四個字為例，媽可用 5，麻可勉強用 1͡2，罵可勉強用 5͡3。可是「馬」字卻無論用 1͡3͡6 或是 3͡6͡5，都覺得不對，只用兩音或一音，則更加不對。由此可見，用國語寫歌，要每字皆露是根本不可能之事。能大體上露字或不用低音配第一聲，不用下行音組合配第二聲，不用高音配第三聲，不用上行音組合配第四聲，已經難乎其難近乎完美了。不過，無法每字皆露，亦帶來一個好處——不拘於「某字必某音（或某幾音）」，音樂寫作上便大大自由起來，使對位旋律、多聲部合唱、重唱的寫作變成可能。否則，音必遷就字，和聲對位無法寫，便不可能有合唱重唱。看來，精緻的複音音樂首先出現在使用拼音文字的西方國家而不在使用單音節象形文字的中國，並非偶然或沒有道理之事。

　　當今之世，演奏音樂為自己好而不是為音樂好的現象，似乎越來越多。最近，在收音機聽到用古典吉他演奏的巴哈夏康舞曲，用大提琴演奏的克萊斯勒小品，用銅管樂器演奏的葛利格挪威舞曲等。其感覺，就像看到楊貴妃的華服，被硬套在趙飛燕身上。此種現象，無疑是對音樂作品本身的糟蹋。可是，又無法對其苛責。這些可憐的演奏者，如果能找到專為他們的樂器而寫的優質足量作品，想來也不至於出此下策，做這種利己害人（作曲家和聽眾都是受害者）的事。世界上多的是寫了作品找不到人演奏的作曲家，也明擺著有不少演奏家找不到適合可奏之曲，為何不見有經紀人作這方面穿針引線之事？如果此種事不掙錢，私人無法

做，是否文建會，曲盟一類機構可以試做做？

　　與兩位剛在某音樂學院念完碩士，準備回台任教的朋友聊天。對方說：「好學生都讓那些『老』、『名』師教去了，我們回去只能教差的學生，好沒意思。」筆者大不以為然，忍不住倚老賣老，教訓起人來：「能把原來不怎麼樣的學生教到像樣，才是最有意思，最考真本領的事。數年前我初任某音樂班老師，學校分給我五個學生。不到兩個月，其中三位大概受不了嚴格的基本技術訓練，向學校要求換老師。我高高興興地讓他們離開，只教兩個。一年下來，種瓜收瓜，兩位學生均大有進步，其中一位在全省比賽得第一名。此後，自然有好學生主動找上門來。這段經歷，或可供參考。再且，只要選擇了「老師」這行作職業，就必須有心理準備：學生必然有好有差，應盡量一視同仁。即使是最好的老師，也有可能教到最差的學生。所以，名師不一定出高徒。相反，往往是名徒出高師。這不大合道理，卻是無可奈何的事實。但願這番臉皮，沒有白厚。

原載於《樂典》七十六年九月號

藝術風格

　　藝術的獨特風格，應出自天成，如要「追求獨特風格」，已落於下格。

　　藝術形式的創新，應出於內容的需要。為創新而創新，結果必然是「老娘穿了新娘服」，「瓶新酒不新」，亦落於下格。

　　寫出作品，難免想發表，要發表作品，難免要求人、宣傳、推銷。一幹此等事，難免品自低，人自俗。此真天下作曲家（包括本人在內）一大可悲、可憐、可諒之事。念及此，更覺郭芝苑，盧炎等甘於寂寞，淡泊的作曲家真難能、可貴、值得尊敬。

　　接楊敏京教授來函，得知他在清華大學組織了一系列以「音樂與文學」為主題的課程講座，請不同的專家主持，學生亦參與講課，內容生動、多樣，形式活潑、輕鬆，師生盡歡，皆有所獲。在此個人越專越窄，各科越分越細的現代社會，能反其道而行之，來個互相「撈過界」，大交流，真一大善舉，亦是創舉。如由此而帶出一個學術，教育、文化界大辦「音樂與繪畫」、「音樂與社會」、「音樂與科技」、「戲曲與歌劇」之類的專題研究，成果可觀的局面，則更是影響深遠，功德無量。筆者喜看閒書，常從中汲取到一些音樂養料。最近一例是翻開劉明儀以故事形式介

紹古詞的「梅花引」一書（中國語文月刊社出版），讀到幾首以前從未讀過，但極為精彩的古詞，忍不住譜了幾曲。如不開卷，那來「知道」、「理解」和「靈感」？以目前台灣大、中、小學的情形，如減掉一些可有可無的課，讓學生有多些時間看閒書，玩，「撈過界」自學，相信教育效果定比現在學生整天疲於奔命，應付考試好得多。

　　純粹五聲音階與十二音體系均有一個致命弱點——陰陽不顯，大小不分。西洋音樂發展到顛峰階段，是大小調君臨天下的世界，並非偶然，而是事有必至。這恰好與代表中國古人最高智慧的「兩儀」、「陰陽」學說不謀而合。五聲音階和中古教會調式，雖然「陰陽」、「大小」不像大小調那麼明顯，但仍然有或陰或陽，或大或小的傾向，並且主音很明確。它雖然幼稚，但卻健康，有生命力，就如同一個人的幼年，少年。十二音體系，則是顛峰過後，無以為繼，卻又老而不甘寂寞，仍想爭春者（此爭春者指整個潮流，不獨指某人）所誕下的怪胎。很不幸，這樣一個不陰不陽，毫無生命亦無前途的老妖怪，卻是當年曾健美無比的青壯年人變出來的。這樣說，豈不是暗指全世界一大批創，學、寫十二音音樂的權威、教授、博士、名人都是誤入歧途的「妖怪幫」徒眾？這怎麼可能？君不見，第二次世界大戰中，多少智慧極高，心地善良的德國人，跟著希特勒去殺人放火？文化大革命中，多少純良聰明的中國人跟著毛澤東發瘋發狂，傷天害理？這是形勢比人強，潮流不可擋。幾乎沒有人有資格苛責潮流中的個人。只有輕嘆：這就是人類和歷史的悲劇與無奈。一百年前，法國傑出的史學家兼文藝批評家丹納（Hippolyte Adolphe Taine）在他的名著「藝術哲學」（見傳雷譯文集第十五卷）中，曾生動、精闢地指出：「以前藝術還在抽芽；往後藝術已經凋謝；開花的時節在兩者之間」（第 120 頁）；「在凋零時期與

童年時期之間，大概必有一個繁榮時期。它往往出現在整個時期的中段，一個介乎幼稚無知與趣味惡俗之間的極短時期」（第512頁）。丹納在生時，十二音體系還未誕生。可是他根據繪畫的盛衰規律，已像先知一樣預見並指出音樂上必然會出現這樣一股趣味惡俗，代表死亡的潮流。你我都不願死亡，那怎麼辦？……

　　最近聽了一位才出校門不久的年輕作曲家的幾首作品。深深佩服她的管弦樂法和對位功力，已達到中國作曲家少見的水準，作品亦有感情、有意境。見佳苗，寄高望。我坦率地建議她兩點：一、盡量多聽中國的傳統音樂，特別是平、豫、越、粵等有代表性的地方戲曲。中國傳統音樂的精華不在民歌在戲曲。腦和心的細胞，如沒有在中國戲曲中長期浸淫過，寫出來的東西不會有足夠的「中國味」。二、盡量在作品中追求和表現人性、人情、民族中最深刻而經久的特徵。「缺少這些特徵，一個大作家的作品就降為第二流，有了這些特徵，才具平常的作家可以產生第一流的作品」（丹納語。同上書，第457頁。筆者私意認為這是全書最精彩的話）。最沒出息的作家是迎合潮流的作家，最短命的作品是追逐潮流的作品。希望不久後能聽到她更中國，更深刻的作品問世。

旋律與作曲

　　「不用旋律，能不能作曲？」這個問題，與「不用筆，能不能畫畫？」頗爲相像。中國畫，最講究筆墨。不要說「無筆無墨」，就是「有墨無筆」的畫，也不入流。可是，總不能說，潘天壽用手指寫的畫，張大千用潑墨作的畫，就不是畫。一般人聽音樂，首先聽旋律。沒有旋律，或旋律古怪，便不容易接受。可是，又有誰敢說，巴哈的 C 大調前奏曲（十二平均律鋼琴曲集上冊第一首），某些只有節奏的敲擊樂曲，某些只有音程結構的現代作品，就不是音樂？——雖然，巴哈的 C 大調前奏曲更常被聽到的是法國作曲家古諾在其分解和弦之上加了一條美麗旋律的「聖母頌」；也沒有一個「敲擊樂音樂會」敢從頭到尾不用一句旋律。不過，這裡有主流支流、正格變格、常態異態、大路小路、中鋒偏鋒之分。作曲不用旋律，畫畫不用筆，屬於變格，偏鋒，可偶而爲之，不宜當飯天天吃。可以斷言，如果巴哈沒有留下大量有旋律的極成功作品，潘天壽、張大千不是用筆亦大師，他們不可能有如此崇高的地位。有人說：「我最反對作曲講究旋律」，這就像有人主張畫國畫可以把毛筆扔進垃圾堆一樣，偏離正道甚遠，近於走火入魔了。

　　一次，與游昌發教授討論他爲女高音獨唱所寫的「白蛇傳」音樂。我很坦白地說，他的音樂意境和技巧功力都相當高妙，令

人佩服，可是所用的變化音和特別音程太多太難，估計一般專業歌唱家都不容易唱得出來，一般的古典音樂聽眾亦不容易接受，欣賞，似乎是屬於變格，偏鋒的寫法。他聽後點頭，以為有理。游先生的博學高才，識者共見，卻容得下淺學少術的筆者放肆直言，不亦大人大量，堪為人師乎？

音樂寫得厚，極難。自知自嫌自己的作品單薄，已有多年，亦想改進。可是一寫出來，還是薄。大概是感覺和功力都有問題。誰能教我寫得厚些，吾願拜之為師。

西方古典派大師作曲，常常像建房子——先建地基，後建樓房，即先有低音或和聲結構，再寫上聲部的旋律，所以能深能厚，有立體感。吾輩作曲，常常像放風箏——只顧往上看，即先有旋律，再寫低音，配和聲加對位，更甚者則只有旋律在上面飄浮，缺少基礎低音在下面支撐，所以作品容易頭重腳輕，流於單薄。本人作曲之病，或許在此？

寫歌，要寫到去掉歌詞，單奏音樂，也令聽者能感受到歌詞的意境，才算成功。

為古詞譜完數曲，突覺千年歷史，萬里江山，盡在斗室之內。平時常嫌斗室小，此時頓感斗室大。

為嘗試追求「每字皆露」及應香港一位聲樂家朋友之邀，亦為向「重重限制」（包括歌詞、方言、風格等）挑戰，最近譜曲的十二首古詞歌，均用粵語。其中兩三首，詞意和樂意均宜寫成重唱或合唱。可是，由於字音的限制，二部三部根本寫不下去。勉強硬寫，不是「馬」變成「媽」，就是「聲不和」，「位不對」。此事

證明，如不是筆者超低能，便是中國語言文字確實限制了和聲對位的使用、發展。中國的歌樂和戲曲音樂，千百年來基本上只有主旋律，沒有如西洋音樂般複雜，精妙的和聲對位，固然與中國傳統記譜法的不完善，樂器的簡陋（沒有如鋼琴般可演奏複雜和聲對位的樂器）有關，可是亦與中國語言聲調的過於精緻，不容許有少許變化，一變化便改變字意，有絕大關係。現代四聲的國語，代替了八、九聲的粵、閩、吳等方言（這些方言，很可能部份是古代的國語。清初詞人納蘭成德改名性德，其「金縷曲──贈梁汾」首句「德也狂生耳」，第二句「偶然間，緇塵京國，烏衣門第」，用現代國語的發音來念，便不合理亦不押韻。可是用方言念，「成」與「性」便十分相近；「耳」念成「意」，與「第」亦協韻得天衣無縫），為和聲對位在中國歌樂中的應用，掃除了不少障礙。雖然用四聲部合唱形式寫的中文國語歌，必定有不少字與四聲不嚴格吻合，做不到「每字皆露」，但起碼聽起來不至令人掩耳。如要強寫用八、九聲方言唱的四部合唱，相信不但筆者要吃鴨蛋，即使中國現代合唱音樂的先行導師黃自、吳伯超、李抱忱等先生再生，也會被難倒。以上所寫，僅是一些現象及其解釋，提不出任何前瞻性、建設性的意見。希望這些現象能引起同道朋友的研究興趣，由此引發出一些對中國歌樂創作有價值的理論，方法和建議。

阿鏜五戒：一戒靠作曲掙錢養家活口。二戒靠作曲求取功名虛名。三戒勉強寫無真情和應景應酬之曲。四戒懶讀書讀譜聽經典之作。五戒懶做對位練習。

第二輯　雜記雜談

紐約「國殤紀念音樂會」雜記

　　一九八九年九月十六日在美國音樂聖地、可容三千聽眾的紐約林肯中心艾弗利費雪廳舉行了一場「國殤紀念音樂會」，演時全場爆滿，成績各方叫好。這場音樂會，集合了十四個合唱團、近三百位散居於美東各地的華人歌手，當然不是任何個人能力做得到的事。

國家不幸何人幸？

　　音樂會當天下午預演結束後，筆者跑到後台轉一圈，正好見到合唱團的團員在各自掏腰包，買便當盒飯吃，不禁心中一熱。在功利主義泛濫成災的美國，究竟是什麼力量，使這麼多人甘願付出這許多時間、精神、金錢，聚集在一起唱歌呢？出風頭？合唱團員就像從不在產品上刻上製造者名字的工人農人，並沒有什麼風頭可出。湊熱鬧？大西洋城的賭場比林肯中心熱鬧得多。興趣與友情？也許有一點，但為何以前此地從來不曾有過這樣的盛會？唯一的解釋，是他們想用歌聲，唱出對「六・四」民主烈士的崇敬，對專制極權的憤怒，對自由民主的嚮往或珍惜。

　　音樂會後，負責整個音樂會具體聯絡工作的楊世石先生，帶著幾分沉痛、幾分內疚的心情對筆者說：「音樂會這樣成功，簡直有點像發國難財。」我答：「國家不幸文章幸，歷來如此。」相信彼此均有句話沒說出口：「我們寧願沒有六・四國殤，寧願

沒有這樣一場音樂會！」

出錢印歌集的陳憲中

　　這場音樂會有一樣很特別的紀念品—— 一本收錄了全部演唱曲目的歌集，其中有不少是新作品和不容易找到譜的前輩「冷門」之作。如黃瑩詞、吳伯超曲的〈國殤〉，方殷詞、李抱忱的〈汨羅江上〉等。

　　一般的音樂會場刊，即使印得再漂亮，音樂會過後，恐怕便只對極少數人仍有意義。可是這本國殤紀念音樂會歌集，不單在音樂會進行時對聽眾有幫助，而且為後人留下了歷史和文化資料。這樣的花錢法，誰說不值得？花錢者是誰？中國人團結會會長陳憲中先生是也。筆者並不認識此公，但甚希望有錢可花者向他學習，把錢用在對後人有益的事上。

學貫中西的袁孝殷

　　決定音樂會曲目、聘請客席指揮、找人為所有曲目配器、組織樂隊、指揮排練和演出等，都是音樂總監的責任。這場音樂會名義上沒有音樂總監，實際上卻有人擔任音樂總監的工作——袁孝殷小姐。

　　袁小姐出身於台大合唱團，曾隨馬水龍先生學習理論作曲，畢業於曼哈頓音樂學院作曲系研究所。三年前，筆者尚未認識她，只是聽了她指揮紐約聯聲合唱團的音樂會，便在《樂典》雜誌的〈隨感隨錄〉專欄中發文稱譽她「學貫中西，極有抱負」，甚幸沒有看錯人。最令筆者佩服的一點是：她本人學作曲，卻能用極優秀的同行作曲家如黃安倫等人的作品；她本人是合唱指揮，卻能聘用極優秀的同行指揮家如尤美文為客席指揮。這樣的胸襟，不少鬚眉男子也應自愧不如。

「敢死隊」隊長陳國幀

　　做任何困難的事，都要有不怕麻煩，不怕失敗的「敢死隊」。

這場音樂會的敢死隊隊長，非總幹事陳國幀先生莫屬。請想想，從華盛頓到波士頓，把如此分散的十幾個華人合唱團集合在一起，開一場這樣規模的音樂會，其中有多少人事糾紛要擺平，有多少危機要度過，有多少難題要解決。單是繁雜之極的宣傳、票務、籌款、抄譜、設計、校對、印刷、找排練場地、交通等事務，就要付出多少心血勞累！

當初筆者聽說這班朋友打算在林肯中心開這樣規模的音樂會（那時「六‧四」事件尚未發生，原始構想是唱抗日歌曲），曾當過「勸退派」，勸他們不要自討苦吃。現在筆者只有服輸，而且輸得甘心。

「宰人」的祖母

音樂會的重頭戲在下半場，下半場的指揮是尤美文女士。在一次排練中，男高音聲部把某歌唱得全然不是那麼回事，尤女士大吼：「再這樣唱法，I will kill you（就宰了你）！」可是誰想得到，這樣一位火氣大的指揮家，已經是多位孫兒的祖母？又有誰想得到，這位排練時凶神惡煞的「暴君」，平時極得合唱團員的愛戴？

兩年多前，尤女士家遭不幸，給她指揮過的合唱團團員，瞞著她，湊了一大筆錢，幫她度過難關。其中有一筆數目不小的錢，她至今仍查不出是那位團員捐的。這樣的指揮，這樣的團員，唱出來的歌，怎會不感人？

無名英雄

任何成功的表演，幕後總有一批無名英雄。鋼琴家和翻譯家張詩賢先生，便是這場音樂會的一位無名英雄。

一般聽眾，只聽到演出時管弦樂隊美妙的伴奏聲音，可是，無數次平常排練，而且是業餘合唱團唱專業水準曲目的排練，其鋼琴伴奏的作用和困難有多大，便只有內行的人才能想像得到。

一本三十頁的場刊，中英文俱備，讀起來固然舒服，可是，把十五頁中文翻譯成英文，而且其中有一大堆歷史名詞和專有名詞，那可不是輕鬆的工作。張先生一個人擔負了這兩個重責。由於他在紐約市長辦公室做事，不宜介入與政治有關的活動，所以在音樂會工作人員名單中，便找不到張詩賢這個名字。

黃安倫的故事

音樂會的壓軸歌是由黃安倫作曲，選自歌劇《護花神》的大合唱〈欲哭聞鬼叫〉。這部歌劇寫於一九七六年天安門事件之後。誰想得到，十年之後，歷史重演，而且演得更爲慘烈？而這首歌，此時此地再唱，也適合得天衣無縫。筆者私心推許該曲爲中國合唱音樂的世紀之作。全曲歌詞和素材都很簡單，但變化幅度和規模甚大，和聲、轉調、對位的技巧功力，達到中國作曲家極少人能夠達到的境界。請關心中國音樂的人注意黃安倫這個名字和他的作品。

「六‧四」前夕，在中共駐多倫多領事館歡迎中共大員萬里的晚會上，黃安倫應邀彈鋼琴助興。由於太激動，他臨時改變了曲目，即興奏起歌頌自由民主的〈馬賽曲〉。〈馬賽曲〉奏了一半，他再也控制不住自己，振臂高呼：「打倒李鵬！」令中共人員大爲尷尬。其人之熱血至情，於此可見一斑。

在作曲方面，黃安倫曾經很「前衛」，但現在已回歸古典。身爲多倫多華人音樂協會會長，他不惜心力發掘和宣傳中國作曲家的優秀作品，常在其主辦的音樂會中排進他們的作品。今年十一月十九日，筆者在多倫多市的半場作品音樂會，便是由他一手策劃促成，但這是題外話了。

可惜……

林聲翕先生詞曲的〈六四英魂〉一歌，本是最直接描述「六‧四」事件、抒發悲悼之情的血淚之作。由於配器不當，演

出效果不甚理想，眞是可惜。爲他人之作配器，是不大容易的。除非眞能做到比原作效果好，否則還是以忠於原作爲上。把調性的東西改成非調性，把應處於綠葉地位的伴奏弄得比紅花還搶眼，以至喧賓奪主，連獨唱都聽不清楚，這是配器者應該引以爲戒的事。

擔任獨唱、領唱的五位聲樂家，全都來頭甚大，不是多次國際比賽獲獎者，就是歌劇主角和博士級人物。其中三位有大陸背景，不想給大陸的親友惹麻煩，只唱而不具名。由此也可看到人心的背向和歷史發展的趨向。令人害怕的人沒有朋友，令人害怕的政權沒有前途。可惜，這種最基本常識，越在高位的人越難明白。

感謝

全講別人，不講點自己，未免不公平。在這次音樂會中，筆者有幸爲林師聲翕先生的〈白雲故鄉〉和沈炳光先生的〈冬夜夢金陵〉配器，學到不少東西，對配器的信心也增加了不少。拙作〈歲寒，然後知松柏之後凋〉（詞選自《論語》，混聲四部合唱）由尤美文女士詮釋，強調寬、厚、內歛含蓄的一面，唱的速度略慢，甚得我心。有這樣好的指揮和歌者演繹自己的作品，夫復何求？除了「感謝」兩個字，筆者實在找不到更適合的字來表達此刻的心情。

<div align="right">

一九八九年十月十六日於紐約

原載於香港《明報月刊》一九八九年十二月號

及台灣《音樂生活》第一一七期

</div>

硬體不易軟體難

聽香港中樂團演出有感

「硬體不易軟體難」——一邊聽香港中樂團一月二十號在屯門大會堂的音樂會，一邊禁不住這樣想。

論樂隊的編制之大之全，樂師個人技巧之高，合作之默契，樂器音準，音色之統一，當今香港中樂團，大概在全世界「認了第二無人敢認第一」。可是，整場音樂會聽下來，卻感覺不滿足，也不感動。原因何在？想了很久，結論是：曲目配不起樂隊，軟體配不起硬體。好比選美會上，人比不上服裝漂亮。

這種情形，大概責任不在總監，更不在樂師，實在是好的中樂團曲目太少，太少。

西方管弦樂，其樂器，樂隊組合的形成和發展，與作品的創作基本上是同步，甚至是慢一步。中樂團則不然。它橫向地從西方搬來外在的形式，如龐大的編制，齊全的聲部，完善的記譜方法，以至演出時的禮儀等。可是，卻沒有縱的，如西方古典音樂般大量內容與技巧均有廣度，深度的曲目可供移植和演奏。傳統中國器樂曲，不是為大型中樂團寫的；新的作品，在質和量上都未達到供可應求的程度。這是擺在中樂團當局和音樂總監面前的極大難題。

從當晚曲目的技法看，大多數作品均是旋律加伴奏，高潮只靠大聲，離開「交響」，「豐富」（包括對位，織體，節奏，曲式等）甚遠。而「交響」，「豐富」，正是西方管弦樂的精華所

在。不交響，不豐富，大型樂團就沒有多少存在價值。這一點，恐怕中西是相通的。

從當晚曲目的內容看，大多數作品均偏重於外在景物的描寫。真正抒發人的內心之情的作品，只有一首琵琶獨奏「漢宮秋月」，半首改編曲「良宵」。這種寫景多於抒情，具像多於抽象的偏向，本來就是傳統中國器樂曲的最大缺陷之一。如果當代中國音樂家不能把這種偏向，現狀反轉過來，中國音樂的希望、成就、感人度，恐怕堪憂。當代中國人的各種情，特別是大時代深沉的悲涼之情，竟然在中國器樂曲上沒有多少表現，有的只是大量浮淺的，無血無淚的「××春色」、「××暢想」、「××風情」之類作品，究竟原因何在？是中國作曲家冷血？力不從心？中了某黨假風之毒尚未恢復健康？抑或有心有力卻無錢無時間作曲？

聽完音樂會，回到現實，忽發奇想：香港市政局既然花了這麼多錢聘總監，請樂師，買樂器，建成了世界一流的「硬體」，何不再花一筆錢，設三、五個「駐團作曲家」的位置，像招聘總監一樣招聘幾位作曲家，讓他們安心，專心為中樂團作曲？三、五年下來，如果幸運，開發出一批世界一流的「軟體」，那是一件流芳萬世，流芳全球的大功德呢！

一九九〇、一、廿二、於香港
原載於 1990 年 1 月 30 日香港《信報》

書中看戲雜感

　　爲尋找歌劇題材,近來草讀了一批雜劇,計有元朝馬致遠的《漢宮秋》、紀君祥的《趙氏孤兒》、關漢卿的《救風塵》、王實甫的《西廂記》;明朝康海的《中山狼》、吳炳的《綠牡丹》;清朝洪昇的《長生殿》、孔尚任的《桃花扇》、李漁的《風箏誤》和《蜃中樓》等。書中看戲,音樂部分完全空白,所得印象之偏之誤,恐怕比瞎子摸象好不了多少;據此草草一讀來品評這些經過歷史考驗的經典之作,恐怕也難免有失。若有人讀了小文,不能忍受磚塊亂飛,祭出玉來,把筆者趕得要鑽地洞,不亦快事一樁?

現代歌劇難用古代劇本

　　元、明、清雜劇,能夠作爲現代歌劇劇本使用的,似乎極少甚至沒有。

　　論長度,多數雜劇都是三、四十折的大部頭,要連續幾晚才能演完,不合歌劇一般是一晚演完的習慣。

　　論形式,雜劇道白太多,唱詞部分都是按照現成「曲牌」填出來的。這些嚴格符合古代曲牌所要求之情緒、字數、聲韻的唱詞,是否適合寫成歌劇的詠嘆調或宣敘調,不無疑問。

　　論語言,很多古人一聽便明白的句子、詞彙,今人不見得也能一聽便明白。筆者讀到不少句子,便非翻閱注解不能明白意思。

這樣的唱詞，自然不宜原封不動照用。

論內容，一些太悲苦的戲今天恐怕沒有人願意看。一些悲歡離合的才子佳人戲，總是以男主角高中狀元為結局和希望所在，今人看來難免覺得旣無聊又可憐。有些喜劇的可取處較多，可是諸如由一夫多妻這類事情引出的矛盾和笑料，是否適合搬上今天的舞台，大有疑問。

讀完這些劇本，不能不作出一個有點悲觀的結論：別說原封不動，就是大加修改或重寫音樂，在舞台上復活這些劇本的可能性也極微。時代不同了，寫歌劇恐怕要另起爐灶寫劇本。古代劇人的心血結晶，只能長存於圖書館、中文系以及好此道者的書架、案頭。

失敗的才子佳人劇：《西廂記》

論才子佳人戲，吳炳的《綠牡丹》實勝於王實甫的《西廂記》甚多。可是一般人只知有《西廂記》，不知有《綠牡丹》，不知是何緣故。《綠牡丹》中的才子，是有德有才、貨眞價實的一流才子，佳人也是才女級的一等佳人。《西廂記》中的才子，其實是個輕浮淺薄的急色小白臉（如有爭議，請細讀第一、二折），佳人也只能列入有貌無才、有眼無智的三等佳人。金聖嘆、賈仲明都恐怕有點眼花心偏了（注）。

在禮法森嚴的古代中國，《西廂記》這齣著力渲染違禮偷情過程的戲，正投一般人所好，大受歡迎，是可以理解的。可是，若論思想境界，感人肺腑，無窮餘味，該戲能拿的分數恐怕不高。台北歌劇《西廂記》沒有預期之成功，有人把責任全歸於詞曲作者，實在有點冤枉。這樣一個悲不悲、喜不喜、壯不壯、鬧不鬧、本身先天不足的題材，除非莫札特再生，否則換了任何人來寫，恐怕都好不到那裡去。

成功的悲劇：《漢宮秋》、《桃花扇》

論悲劇，關漢卿的《竇娥冤》和高則誠的《琵琶記》都太悽慘了，簡直令人慘不忍看，慘不忍聽。倒是《漢宮秋》和《桃花扇》，既有非人力可以挽回的悲劇結局，又不令人邊看邊擦眼淚，且能混兒女之情與家國之情於一體，是發人深省的真正悲劇。如定要從古人雜劇中選悲劇性的歌劇題材，這兩齣是首選。

喜劇大師：李漁

論喜劇，李漁的幾部喜劇在橋段、笑料、行文、結構、弦外之音等方面，都高人一級，堪稱一絕。筆者一邊讀，一邊忍不住時而大笑，時而偷笑，時而拍案叫絕，時而大呼「抵死」（這是廣東人看到樂而不淫、或近乎淫而終不逾禮之事物時常用之形容詞，本身可褒可貶）。李漁喜劇尚有內容頗為平民化、結構嚴密得挑不出破綻、沒有多餘段落和詞語等好處。《長生殿》、《西廂記》等與之比較，就顯得拖沓、囉嗦。可惜時代變了，笠翁這位絕代奇才的喜劇今天未必可以拿來上演，但其創作喜劇的精神、原則、方法、橋段、文字，當可為今日喜劇創作之師。

難討好的寫實劇

明朝馮夢龍的《精忠旗》、清朝李玉的《清忠譜》，都是忠實照寫歷史事件和人物的戲劇。這類寫實戲，多不能長久流傳，因為一寫實便有局限，難免缺乏「巧」和「奇」。「無巧不成書」，「無奇不成戲」，應是千古不易之真理。無論何種文藝形式，欲求長久的藝術生命，最好不要受一時一地的限制。永恆恐怕是沒有的，但相對地長命些、短命些卻一定有，就看作者是喜歡長跑還是短跑。

優秀的童話劇：《中山狼》

如要從上述各劇本中，推選一齣不必任何改動，或不必改動劇本、只要重寫音樂，便可拿來上演的戲，首選大概是《中山

狼》。這樣一齣如《伊索寓言》般有深刻思想內容、有強烈諷刺意味、老少咸宜、不受時地限制、又有熱鬧喜劇場面的「童話戲」，可算是中華民族的「國粹」、「國寶」。可是，筆者雖然很小時便讀過「東郭先生和狼」的故事，卻從未看過這齣戲，也不曾聽說有人演這齣戲。若非筆者孤陋寡聞到極點，便是這齣戲只存在於劇本，不復存在於舞台。那是多麼可惜的事！

由戲劇看民族

從戲裡看中華民族的傳統和民族性，恐怕不是那麼文明禮義，而是非常殘酷的。《救風塵》中的男主角狠打、虐待老婆；《李逵負荊》中宋江與李逵的打賭之物竟是頭顱一顆；《清忠譜》中先是奸臣對東林黨人施盡酷刑，後是獲平反之東林黨人眾逼奸臣吃糞；《趙氏孤兒》中先是得勢者殺失勢者全族三百口，後是復仇者把仇人斷首開膛……。這一切，無不說明中國人的傳統有極不文明之一面。時至今日，這方面的傳統還是勢力極大。試看海峽那邊，最近還有人因做憲法容許之事而被殺被關；海峽這邊，有人頻頻在廟堂之內大打出手，便是證明。

結語

以上所述各戲，每一部都可寫一長篇專論，甚至作為碩士、博士論文題材。筆者以短短篇幅，，勉力去做一般的評論，自覺力不從心，掛一漏萬，有骨無肉，讀者諒之。

【注】明報月刊編者按：明朝賈仲明說：「新雜劇，舊傳奇，《西廂記》天下奪魁。」金聖嘆則稱《西廂記》為「第六才子書」。

原載於香港《明報月刊》一九九〇年五月號

及台灣《音樂生活》第一一八期

歌劇《原野》介評摘要

　　最近在北京友人家裡，看了由萬方編劇，金湘作曲，李稻川導演，中國歌劇舞劇院演出的歌劇《原野》（根據曹禺原作改編）的錄影帶。看之前，這位曾參與最早策劃該劇創作，被朋友們尊稱爲「藝術保護女神」的友人，告訴我不少有關幾位作者的故事和此歌劇誕生的經過，並一再推崇這部作品是中國歌劇史上的里程碑。看的過程中，我一面被劇中人物的悲劇行爲和悲劇結局強烈震撼，一面爲大陸現在竟容許這樣赤裸裸地表現人性，甚至是人性中醜陋一面的作品上演而驚奇，一面感到該劇的編劇、導演，尤其是作曲，均出手不凡，有多方面成就和突破。看完後，我產生了訪問作者，把他們的歌劇介紹給海外讀者的衝動。於是，在友人的安排下，我同時見到了萬方（曹禺之女），金湘和李稻川，與他們進行了長時間的熱烈交談，並從他們手中得到一批該劇有關資料。可是，等我反覆細讀這批資料後，寫文章的勇氣卻消失了一大半——有話想說說不得，人家文章在前頭。就此罷休？似乎對海外同好是個損失，也無法向自己和朋友交待。拾人牙慧？有貪人之功爲己有和騙稿費之嫌。正左右爲難之際，忽然想到，何不把人家現成的東西分類摘要，略加按語？這樣，既存他人之精華，自己又可隨心說話，讀者對這齣歌劇及其所引起的反響，大概亦從中有個粗略了解。

劇情梗概

「一個叫仇虎的漢子從原野走來，他胸中燃燒著仇恨，要爲死去的爹和妹子報仇。但，他很快就知道了，他的仇人焦閻王已經死去，只剩下閻王的老婆焦氏和兒子焦大星。仇虎痛徹地呼號：閻王，你怎麼死了，爲什麼不等我回來？

這時，他見到了從小彼此相愛的女人，金子。她現在已是焦大星的媳婦。二人相見後，愛情之火照亮了他們的生命，他們決心一起離開這個墳墓一樣的地方。但同時，仇虎仍懷著徹骨的復仇之心。

終於，他殺了閻王的兒子焦大星。而焦母，這個一生作孽的女人爲了殺仇虎，而誤殺了自己的孫兒小星子。她哭嚎著：仇虎，就是到陰曹地府，我也要跟著你。

仇虎和金子逃進了黑森森的林子。焦母叫來的偵緝隊在追剿他們。仇虎，這個肉體與靈魂都被束縛著的可憐人，被地獄鬼神的幻影所折磨。

天亮了，他們終於出了黑林子，然而偵緝隊已經包圍了他們。仇虎把他的希望，他的愛，他的生命都交給了金子，他對金子說：「有了你，就有了我，有了孩子就有了我們，生下吧，他就是天，就是地。」

金子逃出去了。而仇虎，寧可死去，也不願再帶上鐵鐐，他把匕首對準自己的胸口，刺了進去。」　　——摘自演出節目單

鏜按：仇虎、金子、焦母、焦大星，四個主角全是悲劇人物，全是悲劇下場。仇虎先殺人，後自殺。金子先背叛丈夫，後失去情人。焦母誤殺孫子，兒子被殺。焦大星「父債子還」，不明不白，做了冤鬼。這是何等恐怖，何等令人毛骨悚然的世界！仇恨必然導致悲劇，仇恨必然是先害人後自害。看看中國近代史上，一些標榜仇恨，以仇恨起家的人物，固然害了不少人，其自身下

場亦很悲慘，便是明證。中國，以至整個世界，都應化恨爲愛。否則，冤冤相報，人類永無寧日。《原野》的思想內涵和給人的啓示，也許在此？

陌生而親切

「歌劇《原野》令人感到陌生，是因爲觀衆（聽衆）看見了一些出乎意料的形象，聽見了一些不合常規的聲音。也許正是這樣，使這部爲人熟知的著作呈現出某些新意。我覺得創作歌劇《原野》的藝術家用自己的文學形象，音樂形象和舞台形象，抒發了他們自己對原著的理解，而且在編劇、音樂、導演的藝術語彙中都或多或少地揉入了表現主義藝術因素。……然而歌劇《原野》在陌生中又令人感到親切，那是因爲它在總的哲理和藝術丰采上是忠於原著的；它在文學、音樂、導演藝術上運用的現代文學，現代藝術的某些因素，大體上是和當前觀衆的審美習慣接近的。」

摘自徐曉鐘《陌生而親切的原野》一文　原載於一九八七年九月十九日《人報日報》

鐣按：在音樂語彙和技法上，《原野》是既西亦中，既現代又傳統，特別讓人感到「陌生而親切」。「現代音樂」一般尖銳刺耳，鬼氣森森，甚是不雅，可是被金湘先生用來表現扭曲的人性，恐怖的場面，仇恨者的心態，都妙到了極點，也恰如其份到了極點。這是陌生。民歌戲曲，一般好聽流暢，爲中國老百姓所熟悉喜愛，被用來表現仇虎和金子追求自由，溫暖善良的一面，亦是再妥貼不過。這是親切。金湘先生主張「創作的座標要立在當代人跳一跳才能接受的方位」。如要探究因果，這主張便是因，陌生而親切則是果。

三個突破

「金湘在創作中提出這樣的主張：首先認清音樂與戲劇的關係。他認爲過去（中國）的歌劇音樂沒有戲劇性，一有矛盾衝突，

就用話劇手法來處理。歌劇應該是音樂的戲劇，戲劇的音樂。其次是器樂與聲樂的關係。如果說歌劇就是歌曲加伴奏，這不能成為歌劇。聲樂與器樂應該是立體地，交響性地將戲劇節奏推向前進，達到水乳交融的境界。最後是詠嘆調與宣敘調的關係。不能光注意旋律性強的詠嘆調，還要用片斷的旋律，用宣敘調來代替道白。否則就成了話劇加唱。」——摘自邵靜之「積累三十載，一吟雙淚流」一文　原載於一九八七年九月二十日《中國文化報》。

　　鏜按：寫出有戲劇性的音樂，充分運用器樂（交響音樂）的表現力，用宣敘調代替傳統的道白以推進劇情和展開衝突——這三點正是《原野》音樂的最成功之處和最大突破。這三點，也恰恰是中國以往的歌劇和各種傳統地方戲曲，比較起經典的西洋歌劇作品來，顯得最薄弱，最不如人之處。此中之難，一、在於中西習慣（包括欣賞和寫作兩方面習慣）的不同，二、在於要做到這三點，非具深厚功力不可。金湘先生告訴我，他四十五歲才正式拜蕭淑嫻教授為師，從頭補複調對位課，兩年時間內每週到蕭教授家上課一次，從不間斷，而蕭教授教他是完全免費。假如沒有這樣苦學苦練得來的功力，相信再有才氣的人，也不可能在這最關鍵，最困難的三個方面作出重大突破。

行家評價

　　李德倫（著名指揮家）：「無論中國戲曲還是外國歌劇，都是先有實踐後有理論。《原野》的上演為我國歌劇的發展打開了一條路子，我同意喬羽（中國歌劇舞劇院院長，《原野》排演的拍板人）講的：『歌劇《原野》在中國歌劇史上是一部具有開創性的作品。』它的影響是深遠的。」——摘自一九八七年九月五日《文藝報》「李德倫談中國歌劇的發展」一文。

　　吳祖強（著名作曲家，中央音樂學院院長）：「文學或話劇

改編爲歌劇劇本，本身就是一種創造性勞動。感覺得出來，歌劇
《原野》的脚本是經過很多斟酌的。這個脚本改寫得簡鍊，緊湊，
對歌劇來說沒有什麼顯得多餘的筆墨；情節集中，布局順暢，對
比有致，起伏自然。詩化的唱詞注意到角色性格和本劇特有的格
調，詠唱、宣敍及不多的對白，比例關係也較好，詞句容易上口
並富音樂感，這就給了作曲者以極大的方便。我覺得這些都是脚
本的優點。」——摘自一九八七年九月號《戲劇報》「爲歌劇
《原野》叫好」一文。

　　施萬春（作曲家，中國音樂學院作曲系主任）：「金湘的
《原野》是感人的，他的成功在於準確把握了作品內涵，以作品
內在張力場爲立足點，借鑒西洋歌劇手法，繼承民族戲曲精華，
融會各種作曲技法完成立體構思。」——摘自一九八七年九月號
《人民音樂》「《原野》的啓示」一文。

　　徐曉鐘（著名導演，中央戲劇學院院長）：「導演李稻川運
用了若干表現性的手法，別有意蘊地處理了歌隊——復仇冤魂，
給人物安排了蘊涵比較豐富的場面調度。導演的成就，在於她把
歌劇的音樂形象予以視覺形象化，把人物的深層心理予以外化。
……導演善於運用人物動作和場面的「停頓」，給音樂的抒發留
下『空白』，給展現人物內在的思想潛流留下『空白』，也給觀
衆的欣賞與思索留下『空白』，使歌劇在動與靜的對比中從容地
抒發，展開。」——摘自「陌生而親切的原野」一文，出處同前。

　　喬治・懷特（美國奧尼爾戲劇中心主席）：「這是一部可與
世界上任何歌劇經典作品媲美之作。」

　　伊弗・瑪采克（法國著名作曲家）：「我驚訝，在中國歌劇
中有這樣的現代歌劇思維。」

　　鎧按：只要善於公關，只要肯付出某種代價，找些高官名人
題幾個字，送幾個花籃，找些二、三流記者寫幾篇捧場文章，均
非難事。可是，要同行行家說好話，則非要有眞材實料，經得起

火燒浪淘不可。歌劇《原野》得到衆多大行家說好話，幾位作者當可開懷一笑。

尚可更好

施萬春：「他（金湘）的作品還有一些值得挖掘的地方。如在大膽吸取各種不同的音樂技法時（包括民族的、浪漫派和現代派的），如何使風格更爲統一；如何進一步理解人物的思想感情使音樂（包括詠嘆調的旋律）寫得更爲感人；如何使音樂的發展一直能保持足夠的張力；以及配器上的一些細微問題等等。」
——摘自「《原野》的啓示」，出處同前。

吳祖強：「若要再挑點毛病，則感覺作爲一部歌劇，應具備搭配得當能夠構成多樣組合的不同聲部及對比聲區。可惜的是脚本未能更多給予充分發揮多種聲樂形式以豐富音樂戲劇性的機會。現在多的是獨唱和對唱，重唱僅限於二或三重唱，合唱表現少，重唱有時也嫌簡單。無論聲樂或器樂寫作中複調線條都還軟弱，這也許是某些音樂手法有點雷同，近似的原因。音樂中還有些『曾似相識』的東西，也可稍加清理。」——摘自「爲歌劇《原野》鼓掌叫好」，出處同前。

吳祖光：「唱詞的文采還不夠。」——一九八八年一月十八日對叢雅峰，阿鏜的談話。

梁茂春：「《原野》歌劇風格從總體上來看還有一些不大協調之處。例如焦母的唱腔，有些適度的怪誕當然是可以的，但太洋化就不符合這個人物形象了。如果全劇的音樂風格更往民族特點上靠攏些，效果可能會更好。」——摘自「朦朧的原野」，原載於一九八七年八月三十日《北京音樂報》。

鏜按：以筆者個人評樂三標準（俗人賞旋律，雅士賞意境，行家賞功力）來評《原野》的音樂，意境和功力可打相當高分，旋律（包括音樂旋律與語言音調的盡可能統一）則得分稍低。可

以斷言，這是一部雅賞行家賞多於俗賞的上乘之作。目前中國固然極其缺少這樣有意境有功力的作品，但更缺少的是旋律、意境、功力三者俱佳，雅俗行家共賞之作。在向金湘先生衷心道賀之餘，亦以此與金湘先生共勉。

一九八八、一、廿六於香港

歌劇「西施」劇本的誕生及其他

　　寫歌劇的念頭，十多年前就有，可是一直沒有找到適合的劇本。

　　一年多前，陪林師聲翕先生遊大千故居，第一次見到劉明儀小姐。當時只知道她是李抱忱先生的義女，對韋（瀚章）、林（聲翕）、黃（友棣）三老執子姪禮，侍奉甚恭，並不知道她寫小說、寫散文、寫劇本、寫歌詞。又一個偶然機會，讀到她寫的數首歌詞。內中有一首「花語」，其意境之深遠，格調之高雅，文字之精美，與李清照、蘇東坡等唐宋大家之詠物佳作相比，竟各有千秋，毫不遜色。

　　今年初寒假，某天到書店閒逛，讀到南宮博先生的歷史小說「西施」，如獲至寶，當即另買一本，寄給她，並問是否可以根據此故事寫一歌劇劇本。當時她沒有肯定答覆，只說試試看。電話中，最後我說了一句：「希望有奇蹟出現。」寒假結束，回到台北，奇蹟真的出現了──一份完整的劇本，放在我家郵箱。初讀後，深深慶幸自己找對了人。懂戲劇、懂聲韻文學、懂音樂、懂歷史，還要不大計較報酬，這種人實在是可遇不可求的呵！再讀後，我根據音樂設計的需要，提出了一些增、刪、改的意見。幾天後，她改出第二稿。我知道她非常忙，不忍心給她太多干擾，也為了自己的方便自由，遂提出一個請求：在譜曲過程中，如需對歌詞作小改動，希望她容忍我先斬後奏。雖然這樣做可以給雙

方節省大量時間，可是，天下文人幾乎無不以為自己的文章最好，一般不輕易讓人改動。筆者曾把某位原不相識的詩人之詩改成詞譜曲。事後覺得這位十分可愛的詩人，他沒有提任何版權方面的要求，但說了一句：以後再用他的詩譜曲，希望一字不改。如此為難的事，她居然也一口答應下來。於是，「西施」的劇本便成為現在的樣子，呈現在讀者面前。如有把好改壞之處，那是筆者的罪過，請劉小姐包涵恕罪。

　　就像不是隨便一句旋律都可以拿來作賦格曲主題一樣，並不是任何題材都適合寫成歌劇。筆者之所以選擇此題材，除了因為西施的故事感人至深，有情可抒，極有戲劇性外，還因為它在男女之愛後面，隱藏有另一種深厚，博大的情愛以及很高的智慧哲理。這一點，不是一般淺俗的才子佳人故事可以相比的。在寫作西施和范蠡的音樂時，我不止一次要用很大力抑制自己，才不流出眼淚。在寫伍子胥被賜死，痛責夫差的唱段時，我不禁聯想到六十年代中國大陸文化大浩劫中的一些人和事。夫差這個人物及其悲劇下場，照理說是罪有應得。可是，不知為什麼，我給他的音樂不完全是反派的。也許是心靈的深處，對他有幾分理解和同情。整個人類史，類似的悲劇不斷重演，以後大概還會演下去。悲劇的主角固然該打該殺，可是，不也很可憐嗎？

　　歌劇作曲的工作量大得可怕。在不得不為生活耗掉大量時間精力的現代社會，寫作實在是一件相當奢侈的事。奢侈得起，已屬大幸。至於上演，那是只能希望，不敢強求的事。筆者所能做的，大概是把它的命運交給朋友和上帝。

<div align="right">一九八六年盛夏於台北</div>

附錄
四幕歌劇

西　施

劇本：劉明儀

作曲：阿　鏗

劇中人物

西施	聞名天下的越國美女，范蠡之未婚妻	**女高音**
范蠡	越國大夫	**男高音**
夫差	吳王	**男中音**
伍子胥	吳國相父	**男低音**
文種	越國大夫	**男高音**
旋波	隨西施入吳之越女	**次女高音**
伯嚭	吳國太宰	**男高音**
浣紗女	吳國朝臣、侍從、宮女、越國美女、吳越兵將	
歌姬舞妓		

故事發生在春秋戰國時期。

第一幕　文種訪美

布景：浣紗溪，遠處有村舍。

人物：浣紗女、文種、范蠡、西施

浣女：苧蘿村外好風光，花妍柳媚，綠水春波漾。浣紗溪畔浣紗忙。織絹織素，送往吳國供人享。亡我國，滅我邦，囚辱我君王。大王做俘虜，人民似馬羊，國仇家恨怎能忘？恨只恨，弱質纖纖是女郎。

（文種上）

文種：亡國恨，怎能忘？君王忍垢，吳宮歲月太淒涼。執賤役、糞親嘗、感動夫差，釋放我主歸故鄉。欲雪會稽恥，訂下美人計。美人計，媚吳王，除子胥，滅吳邦。慕名訪美，苧蘿村上訪紅粧。浣紗女兒浣紗忙，請借問，借問西施住何方？

浣女：西施，西施，西施家住在西莊。西莊，西莊，西莊今日喜洋洋。喜洋洋，英雄美人配成雙，西施明日做新娘。

文種：聞言心內慌，不知何人是新郎？

浣女：越國人人都敬仰，吳宮三年，陪侍我君王，范蠡大夫，英雄蓋世世無雙。

文種：（白）「原來是他？」
請轉告，越國大夫，文種來訪。

（浣女，文種下。范蠡、西施上）

范蠡：吳宮歲月長，朝朝暮暮，思我故鄉。當年鴛盟不能忘。與西施，別離三載，今歸國，喜故人無恙。貌如春花，神似秋水，亭亭玉立，國色無雙。

西施：三年呵，一日如同三月長。朝思暮想，望穿秋水，縈損柔腸。忽聞喜訊從天降，君王歸國，范蠡回鄉。喜故人無恙，威儀

棣棣，深情款款，英雄無比，國士無雙。

范、西：相思苦，苦難當。願從此，花好月圓，地久天長。

（文種上）

范蠡：多謝你，文大夫。不辭路遠，玉趾光臨，爲明日良辰增光。苧蘿村，僻處窮鄉，又逢國難未央。沒有佳餚美酒款貴客，一杯濁醪莫辭讓。

文種：我不爲賀喜到西莊，爲的是，訪求美女獻吳王。

范蠡：請問是，那家，那戶，姓甚，名誰，住何方？

文種：苧蘿村中生長，絕豔舉世無雙。施家女兒，小字夷光。

范蠡：霹靂從天降，西施小字叫夷光。文種大夫呀，她不是別家女兒，正是我范蠡未過門的妻房。

西施：（白）「不，我不去！」
兩地相思，一日三秋歲月長。日夜盼望，才盼到范蠡回故鄉。吉日良辰已擇定，西施女，明日披嫁裳。怎能夠，棄舊盟，別故土，侍吳王？

西、范：如花越女千千萬，何必一夷光？

文種：非絕豔，何以動吳王？千萬人不如一夷光。沉魚落雁，羞花閉月，唯一西施姑娘。

范蠡：我去國三年，爲奴牧馬，陪侍君王在吳宮。我跋山涉水，爲國求賢，摩頂放踵，今日才得踐舊盟。

文種：不要忘，國恥未雪，身爲越臣責任重。

范蠡：怎能捨，久別重逢情意濃？

文種：不要忘，吳兵正逞凶，越國遍野是哀鴻。

范蠡：怎能捨，天賜良緣，玉貌花容？

文種：玉貌花容上天賜，豈能輕埋鄉野中？割私情，存大義，存大義，入吳宮，成就破吳第一功，才不愧英雄美人萬古人稱頌。

西施：我不是玉貌花容，我不要功名人稱頌。我情願與范蠡，長相廝守，終老鄉野中。范蠡務農，西施浣紗，粗茶淡飯樂融融。勝却錦衣玉食在吳宮，勝却英雄美人，富貴榮華，到頭來終難免好夢成空。

范蠡：我豈不想歸鄉務農，與你白頭偕老，樂也無窮。我爲越臣，你爲越女，肩負著家恨國仇如山重。眼睜睜，怎忍得，吳兵鐵蹄，肆虐逞凶？眼睜睜，怎忍得，鄉親父老，陷溺水火中？西施呀，爲私情，忘國仇，怕只怕，天地也難容。

西施：國仇、家恨，我豈能無動於衷？范蠡呀，兩心相照，兒女情濃，教我怎能背棄舊盟，去爭吳王寵？

范蠡：爲復國仇，爲拯危亡，爲救百姓，你我須忍痛。待得破吳城，滅夫差，姑蘇台上再相逢。

合唱：捨私情，存大義，成就破吳第一功。不愧英雄美人，萬古人稱頌。

（落幕）

第二幕　西施入吳

布景：吳王宮殿。

人物：夫差、伍子胥、伯嚭、范蠡、西施、旋波、朝臣、美女、宮女

夫差：先王伐楚，威震中原。孤家滅越，聲譽更似麗日中天。諸候盟會，陳兵列陣多森嚴。睥睨群雄，誰敢爭先？那越王勾踐，倉皇好似喪家犬。他獻良材，遣工匠，爲我築宮殿。姑蘇台，高聳入雲間。看今日宇內，何人堪比肩？（白）「哈，哈，哈，相父。」我比那齊桓無多讓，你比那管仲加倍賢。

子胥：大王，自古道，驕恣招損，保泰須謙。春秋五霸，威風一世，那國曾蟬聯？吳邦兩代盛世，格外蒙天眷，更須兢兢業業，才保福澤綿綿。

　　　　（伯嚭上）

伯嚭：（韻白）越國使臣到，吳國太宰樂陶陶。獻金銀，獻珠寶。金銀我先拿，珠寶我先撈。今日越王獻美女，我趕緊入宮去稟報。大王心歡喜，伯嚭討個大紅包。（白）：「啓奏大王，越國使臣，范蠡大夫前來獻美。」

夫差：「宣！」

子胥：「且慢！」勾踐獻美，子胥心驚。分明是，美人計，亂我吳廷。吳娃佳麗色非遜，何必越國女娉婷？

伯嚭：越國女娉婷，絕色無雙，天下聞名。越王爲表忠誠心，千里送到京。

夫差：越王誠意，豈能不領情？且宣越女上殿，仔細看分明。「宣！」

伯嚭：（白）「大王有令，范蠡大夫領越國美女上殿。」

（范蠡率西施、旋波，美女上）

范蠡：行行重行行，轉眼到吳京。國仇家恨千鈞擔，仰賴卿卿。你在吳，媚吳王，離間君臣情。我在越，輔越主，秣馬礪兵。

西施：演歌習舞，回眸百媚生。誰解我，滿腹辛酸，淺笑是深聲。當年，我在越，你留在吳京，山重水阻，不勝相思情。今日，送我入吳，何日將我迎？

美女：（合唱）為國珍重，為國珍重，依依割捨兒女情。媚吳王，西施一笑，勝過百萬兵。輔越主，范蠡韜略，一柱把天擎。待得吳國滅，越國興，烽火靖，姑蘇台上，香車百輛來相迎。

范蠡：范蠡上吳殿，步步為營。子胥相父，目光炯炯似神鷹。伯嚭太宰，滿面春風喜盈盈。階前下拜，亡國罪臣，叩見大王，福壽康寧。（白）「亡國罪臣范蠡，叩見大王！」

西施
旋波：（白）「越國民女，西施、旋波，叩見大王。」

夫差：「起來」

范蠡：「謝大王。」

西施
旋波：「謝大王。」

（西施揚袖迴身，吳王驚喜站起）

美女：（合唱）越女娥眉貌如花，西施，西施，娥眉魁首花中葩。絕豔人寰無雙價，芙蓉照綠波，旭日映朝霞。回眸一笑，粉黛如土，愧煞吳宮娃。子胥暗心驚，伯嚭笑哈哈。夫差，夫差，失魂落魄，心猿意馬。

夫差：莫非是仙女臨凡，嫦娥下降？後宮佳麗，頓時暗無光。她秋波微轉，舞袖輕揚，一顰一笑，教人消魂又斷腸。「范大夫」你回越，代孤謝越王。答謝薄禮，黃金千鎰，白璧十雙。

子胥：「大王！」自古道，慕賢必興，好色必亡。天生尤物，得之

不祥。勾踐獻美，存心定不良。這分明是美人計，誘惑你沈迷酒色，敗壞朝綱。妹喜滅夏，妲己亡商，前車之鑑不可忘。請大王三思細想，聽我忠諫，遣送越女回故鄉。

伯嚭：相父錯比方。夏桀、商紂是昏王，怎比我主，有道明君，仁慈又賢良。更有子胥相父，把朝政執掌。若遣送越女還鄉，只怕勾踐恥笑，吳國相父，畏懼越國碧玉年華女紅粧。

夫差：「太宰之言有理，相父不必多言，退班！」

（子胥對伯嚭怒目而視，憤慨下場。伯嚭得意，與朝臣美女俱下。范蠡亦下。）

夫差：執手細端詳，蘭澤輕聞心魄蕩。美目盼兮，巧笑倩兮，夫差一見，煩憂全忘。一生戎馬倥傯，半世馳騁疆場，溫柔滋味不曾嘗。如今海內昇平，溫柔不住，更住何鄉？

西施：低首斂雲裳，偷覷吳王，威儀赫赫貌堂堂。雙目灼灼，凝眸相望，情深款款，喜氣洋洋。越國村女娥眉，來自苧蘿窮鄉，不諳上國禮儀，敢邀君王賞？

夫差：遠望已魂馳，近覷更縈腸，又聽鶯聲嚦嚦，如奏仙樂笙簧。西施呵，休要說村女娥眉，莫再提上國君王。從今後，我與你，形影永相隨，雙飛比翼效鸞凰。

（夫差引西施下。范蠡上）

范蠡：烈火燒胸膛，眼睜睜，心上人兒，獻與吳王配鴛鴦。我這裡，愁山恨海，一肩怎承當？談何易，為國仇把私情忘？我心中，除卻西施，天下雖大，再無紅粧。西施呀，當年深盟，我銘刻心上。你且等，我破姑蘇，滅吳王，高唱凱歌，迎你回故鄉！

（落幕）

第三幕　子胥歸天

布景：館娃宮。

人物：西施、旋波、夫差、伯嚭、伍子胥、侍從、歌姬舞妓。

西施：十里荷風香滿殿，望不盡，朱幢翠蓋，亭亭田田。憶當初，苧蘿村，風光無限，輕舟小槳，爭戲碧波，笑採紅蓮。與范蠡，相逢邂逅在浣紗溪邊，山盟海誓訂姻緣。都只爲，復國仇，別故土，來吳苑。承專寵，妒煞了，佳麗三千，吳娃越女，人人稱羨。誰知我，滿懷愁緒，度日如年。范蠡情深似海，吳王恩厚如天。弱女子，怎擔負，難排難解的吳越恩怨？縛千愁，縈萬恨，西施人似繭中蠶。

（夫差上。旋波、美女捧壺觴隨上）

夫差：「西施。」

西施：「參見大王。」

夫差：「起來，起來。日長無事，作何消遣？」

旋波：「酒宴已備，請大王入席。」

夫差：「只是枯飲無趣。」

西施：「待妾姬歌舞一回，以助雅興，如何？」

夫差：「如此，有勞了。」

衆女：（合唱）花嫵媚，月溫柔，花如錦繡月如鈎。恰似君與妾，情投意合兩綢繆。花解語，月嬋娟，花正芳菲月正圓。恰似君與妾，兩情相悅一線牽。莫負美景，莫負良辰。迴舞袖，醉金尊，與君共享太平春。

夫差：歲月昇平久。

西施：吳宮日日醉溫柔。

旋波：都只爲，報國仇，雪家恨，忍辱侍敵酋。

夫差：笑依紅粧偎翠袖。

西施：壯志消磨，徵歌選舞月明樓。

旋波：我越王，臥薪嘗膽，誓復會稽仇。

夫差：醉館娃，步屟廊，盪蓮舟。

西施：吳王恩情厚。

旋波：不報國仇誓不休。

西施
旋波：若不是，相父子胥將國監守，吳國早淪越王手。

　　（伯嚭上）

伯嚭：（韻白）齊人伐魯，魯國岌岌危。魯君遣使求援，發兵解燃
　　　眉。若不及時發兵，坐失吳國揚威江北。

夫差：（韻白）既然魯國禍燃眉，自當出兵伐齊，解魯困境揚國
　　　威。

伯嚭：（韻白）相父之命誰敢違？他按兵不動，坐視魯國危。

夫差：（韻白）相父此意卻何爲？

伯嚭：他仇越親齊，不問是和非。蔑視君王，背後多詬誶。

旋波：他道西施夫人多狐媚，國生妖孽必衰微。

伯嚭：越國災荒，輸糧救濟，越人感激大王恩，只有相父他不平，
　　　心生怨懟。

旋波：他道若非他相父，大王難登君王位。諸候尊吳，是因他相父
　　　威。

伯嚭：他早有異心，將吳來背，送子入齊，羈留不歸。

夫差：怒氣滿胸膛！伍子胥太猖狂，出言不遜，侮辱西施，詆毀孤
　　　王。

西施：大王且息怒，傳聞之言待平章。相父國之忠良，莫輕將君臣
　　　恩義傷。何如召見相父，以明眞相。

夫差：卿卿度量廣，婉言諫孤王。傳令召相父，我看他有何話講。

伯嚭：（白）「大王有令，召相父入館娃宮覲見。」

（伍子胥上）

子胥：日夜辛勞，憂國勤王，斑斑兩鬢盡秋霜。自越女入侍，大王對越多容讓。怕只怕，養虎貽患，終被虎傷。（白）「老臣伍子胥，拜見大王。」

夫差：（白）「相父少禮。」

子胥：宣召老臣入宮，有何國事商量？

夫差：齊兵持強犯境，魯國面臨危亡。相父快調兵和將，濟弱除強。

子胥：齊魯爭戰，與吳橫隔一長江。路遠兵疲，縱使勝利，定多傷亡。徒耗國力，損兵折將，勝之無利，敗則無光。更何況，越國君臣，虎視眈眈在南方。

夫差：你親齊仇越，是何心腸？寄子入齊，莫非你起異心，要背叛吳邦？

子胥：老臣忠誠，可表上蒼。先助你父登位，後輔你稱王。我佐你，報父仇，虜勾踐，把國威揚。你寵愛越女，把我功勳忘。救魯伐齊，徒樹強敵損兵將。吳國大仇，不是齊國是越邦。

夫差：會稽一戰，越國已敗亡，勾踐稱臣將我降。難道說，必要趕盡殺絕，才稱你心腸？

子胥：越女狐媚，將大王蒙蔽，使大王理智喪。越王勾踐，鳥啄長頸非善良。今日吳存越，他日越興吳必亡。

夫差：西施與你何仇？口口聲聲，越女狐媚惑君王。她是越國女，難道說，你是吳人非楚將？

子胥：入吳時，我正值年盛力強。如今呀，蕭蕭兩鬢盡成霜。數十年，君臣恩義，吳國已是我家邦。

伯嚭：吳國既是你家邦，因何故，送子入齊，羈留他鄉？

夫差：你道西施惑君王，你道越女壞朝綱。西施何曾問朝政？是你一手遮天，把吳國執掌。我要發兵救魯，你不肯點兵將。到底吳國你是君，還是我為王？

旋波：吳國境內，三歲孩童，也只知有相父，不知有大王。

夫差：一手掣出鑭鏤劍。

西施：大王呀，相父是吳國擎天一棟樑，安邦定國，良將良相。殺害忠良，恐致不祥。

旋波：難道沒有伍子胥，就沒有吳邦？

　　　（夫差將鑭鏤劍拋在地下，背立，以示決心。）

西施：「大王！」

內侍：「請相父昇天！」

子胥：「哈哈哈⋯⋯！」鑭鏤劍，泛寒光。伍子胥，我目眥俱裂，一腔悲憤，滿腹蒼涼。數十年，鞠躬盡瘁在廟廊。數十年，忠心赤膽保吳王。夫差！夫差！當年功勳你不念，當年恩義你全忘。你你你，你沈迷酒色，寵信奸佞，殘害忠良。今日子胥含冤死，不出三年吳必亡。我死後，將我雙眼，高掛在姑蘇城門上。我要眼睜睜，看那越王勾踐，耀武揚威滅吳邦！

　　　（子胥自刎）

合唱：烏雲四合，雨暴風狂。一聲霹靂從天降。山崩地裂，日月無光，錢塘江上湧巨浪。天地山川齊悲悼，都為著蓋世英雄，一代忠良唱國殤。

　　　（落幕）

第四幕　吳王訣美

布景：姑蘇台

人物：吳越兵將、范蠡、文種、夫差、西施

（開幕，范蠡、文種率越兵追殺吳國兵將）

合唱：白虹貫日，兵氣沖天，金鼓雷鳴，喊殺聲高。越國兵將湧如潮，復仇雪恥在今朝。

天怒人怨，氣數已盡，丟城棄甲，無心力戰。吳國兵敗如山倒，眼看姑蘇也不保。

（夫差殺出重圍，奔上姑蘇台）

夫差：「西施，西施！」

（西施奔出，二人執手）

西施：「大王！」

夫差：悔當初，不聽卿卿勸，誤殺忠良，天怒人怨。悔當初，不聽相父諫。他道越王鳥啄長頸多陰險，虎視眈眈窺吳邊。果然亡吳是勾踐。社稷殘，宗廟毀，我唯一死，以謝蒼生與祖先。怕只怕九泉之下，羞見相父面。（白）「西施，我死後，」七重巾帛覆我眼。

西施：西施本是越溪女，奉君命，入吳苑，多蒙大王恩情厚，多蒙大王寵愛偏。幾曾料，亡國禍水是紅顏。

夫差：我殘害忠良，自招天譴。你從未過問朝政，有何罪愆？形影不離，兩情繾綣，雙棲比翼，月下花前，今日永訣，依依復戀戀。西施呀，怕只怕卿卿受牽連。我遺書越王，求他憐念。百罪我一身贖，將你保全。珍重呀，珍重，願上天垂憐，你我來生再團圓。

（夫差自刎）

西施：地裂天崩，鑭鏤劍下鮮血湧。十七年形影相隨，蜜愛專寵恩
情重。你只道，越女如花勝芙蓉，豈知淺笑深顰袖內藏機鋒。
你爲我，勞民傷財，建築館娃宮。你爲我，荒廢朝政，沉迷
歌舞中。你爲我，誅殺相父，把亡國禍因種。都是西施害你，
今日兵敗姑蘇，終天飲恨，霸業成空。吳王恩，越國仇，纖
纖弱質怎負千鈞重？負吳已不義，背越難言忠，天地蒼蒼何
處容？大王呀，唯有一死謝君寵，「夫差！你等我！」黃泉
路上永相從。

（西施欲自盡，范蠡自場內邊喊「西施」邊衝出，奪過西施
手中劍。幕急落。）

尾聲　歸隱江湖

合唱：十七年，往事如雲煙。

　　　有情人，終團聚，把當日鴛盟踐。

范蠡
西施：拋卻了，榮華富貴，金印玉鈴。

　　　好比那，鳥返山林，魚潛深淵。

范蠡：功已成，身須退，遠離吳越是非恩怨。

西施：泛五湖，遊四海，不問今夕是何年。

范蠡
西施：從今後，海闊天空任流連。

　　　歲歲月月，長相廝守，羨煞神仙。

合唱：從今後，海闊天空任流連。

　　　歲歲月月，長相廝守，羨煞神仙。

劇終

歌詞十七首前言

「我們最好的散文，也許可以同古人的散文相比，但是我們很好的新詩，不一定比得上古人二三流的詩。……新詩假如沒有更好東西寫出來，這不但是新詩的不幸，連整個白話文學的成就，都要使人發生疑問。」

「好詩是文字藝術最高的表現。一國文字的精微、氣勢、情韻、色彩、節奏，巧妙等等性質，大多是在詩裡才可以得到完美的統一，或是充分的發揮。」

「古今中外詩體的變遷，大致都是詩人尋求新的節奏的結果。現在新詩人最大的失敗，恐怕還是在文字的音樂性方面，不能有所建樹。」

夏濟安先生三十多年前說的這幾段話（錄自「白話文與新詩」一文，原載於台北「文學雜誌」二卷一期，民國四十六年三月），今天讀來仍令人驚心動魄。它促成我把近幾年來為數位詞人朋友所譜過曲的這批歌詞，集合起來，單獨發表。我不敢說這些歌詞首首都是新詩佳作；也不敢說夏濟安先生如仍在生，讀了這些歌詞後，當會寫出樂觀一些的論新詩文；更不敢說這些歌詞已能跟古人的詩詞佳作一比高低。不過，在選詞譜曲過程中，我本人確實深深被這些意深，詞白，押韻，充滿音律美和節奏美的歌詞所吸引，所感動，以至引發出不可抑制的衝動和靈感，終至把這些紙上之詞變成為可唱可聽之歌。

長期以來，詩壇詞壇有兩個現象一直困惑著我。一是從歷史上看，詩經、樂府、宋詞、元曲都是歌詞，爲什麼今天的詩人反而不大寫歌詞？是否能唱之詞的地位反而低於不能唱或不宜唱的詩？二是時至今日，作曲人才到處都有，爲什麼流行音樂界和戲曲界還是因循依曲塡詞的古老習慣，自綁手腳，而不能反其道而行之？就音樂而言，先曲後詞與先詞後曲之別，不是與成衣行貨跟特製時裝之別很相似嗎？

　　深盼詩界詞界曲界的有識之士，讀了這些歌詞後，有教予我。

<div align="right">一九八九年初夏於紐約</div>

歌詞十七首

一、酒黨之歌
瘂弦，曾永義詞

是黃河浪滾滾，是錢塘潮浩浩，是洞庭水渺渺，是長江嘯滔滔。

酒！酒！酒！醉人的美酒，不朽的美酒，是我黨唯一的飲料。

乾！乾！乾！千丈豪情，一口酒氣，瀰漫了太平洋的波濤。

滾滾浩浩，渺渺滔滔。

二、師恩長在心房
曾永義，劉星詞

滿園百花香，不能缺陽光。參天棟樑木，離不開土壤。

培育我成長，師恩長在心房。

誨人不知倦，學問深又廣。青春全奉獻，做人樹榜樣。

喜看桃李盛，師恩長在心房。

三、夢江南
梁寶耳詞

歡樂到江南，柳方綠，雨初晴。春遊遇伊人，笑相迎，語含情。

願人間仙境，花長好，月長明。

惆悵別江南，花半落，月微寒。萬水復千山，人遠隔，不相忘。

年年空盼望，別離易，見時難。

昨夜夢江南，花憔悴，月殘碎。伊人隨春去，恨如煙，情如水。

徘徊傷心地，流不盡，相思淚。

四、說聊齋

<div align="right">喬羽詞</div>

你也說聊齋，我也說聊齋，喜怒哀樂，一時都到心頭來。

鬼也不是鬼，怪也不是怪，牛鬼蛇神，比那正人君子更可愛。

笑中也有淚，樂中也有哀。幾分莊嚴，幾分詼諧，幾分玩笑，幾分感慨。此中滋味，誰能解得開？

五、思念

<div align="right">喬羽詞</div>

你從那裡來，我的朋友？好像一隻蝴蝶，飛進我的窗口。不知能作幾日停留？我們已經分別得太久。

你從那裡來，我的朋友？好像一隻蝴蝶，飛進我的窗口。

為何一去便無消息？只把思念積壓在我的心頭。

你從那裡來，我的朋友？好像一隻蝴蝶，飛進我的窗口。

難道又要匆匆離去？只把聚會當作一次分手。

六、睡蓮

<div align="right">劉俠詞</div>

萬花中，我願做一枝睡蓮。小而白，開在淺水邊。

我不要蘭花的馨香，也不要桃李的繁華，更不要玫瑰的鮮豔。

我只要一方屬於我的小池，和透出污泥的潔妍。夜夜月色中，把我的青春和羞怯的情愛，向你展現。

七、當有一天

<div align="right">杏林子，山苗詞</div>

當有一天，我要離去，請不要為我傷悲。我只是回到原來的地方去。

當有一天，我要離去，請不要為我立碑。悄悄地安睡我最歡喜。

當有一天，我要離去，請照樣唱歌、跳舞、遊戲。把笑聲送給我當作後（厚）禮。

八、太陽落了

<div align="right">佚名詞</div>

太陽落了莫心慌，太陽落了有月亮。月亮落了有星星，星星落了大天光。

九、清平樂
劉明儀詞

別來歲半，何事鴻鱗斷？瘦煞西風天不管，暗許流年輕換。

黃昏立盡殘霞，憑欄最憶梅花。今夜夢中須見，明朝又是天涯。

十、菩薩蠻
劉明儀詞

薄情正是多情處，有情還被無情誤。寒夜泣西風，畫樓煙雨中。

獨酌人易醉，倦擁霜衾睡。夢裡不知愁，潺潺溪水流。

十一、芳華須珍重
劉明儀詞

為什麼，總在歡笑失落時，才發現幸福曾經握手中？為什麼，總在離別後，才知道珍惜相逢？為什麼，待得花謝葉落，才嘆息不曾留住春風？為什麼，直到別井離鄉，才追憶故鄉水暖情濃？

來也匆匆，去也匆匆。青春歲月，轉眼無蹤。聚也匆匆，散也匆匆。離合無端，人似飄蓬。朋友啊，莫求明日夢，卻放過了眼前的彩虹。朋友啊，芳華須珍重，莫待春去，萬事皆空。

十二、共創美好明天
劉明儀詞

如果一年只有春天，生命沒有艱險，這樣，人生是否快樂似神仙？只怕人反而不知恩澤，卻嫌平淡把天怨。

我不祈求，四季都是春天，人生沒有風險。我不祈求，事事如意，花好月圓。我只願，天賜我勇氣智慧，通過考驗，直達終點。

啊，生命多姿多彩，五味俱全。世界五色繽紛，變化萬千。人生有淚有笑，有苦有甜。讓我們努力奮鬥，讓我們攜手並肩，衝破惡浪驚濤，共創美好明天。

十三、花語
劉明儀詞

也曾含苞待放，也曾枝頭吐蕊。縱是芳華漸消歇，此生無怨無悔。朵朵凋殘，片片飛墜，不怨東君無情，不怨風雨交摧。花謝花開等閒事，原是自然的輪迴。

種子曾受泥土栽培，嫩芽曾受陽光撫慰。曉來雨露滋潤，夜裡明月相偎。天地恩澤厚，何以報春暉！

願把殘紅還諸大地，化作春泥碾作灰。護惜纖根柔苗，滋養嫩葉花蕊。靜待著冬盡春回，請向枝頭看取，更勝今春的嬌豔，更勝今朝的芳菲。

十四、杜鵑紅

沈立詞

難忘江南春色濃，杜鵑花開一叢叢。漫山遍野，映照雙頰紅，映透兒時夢。兩小正無猜，愛苗悄悄種。暖日微風，留連花叢，攜手共賞杜鵑紅。

峰煙竟使別匆匆，忍教海天隔重重。遙問天公，國破山河在，何日得相逢？回首正朦朧，往事皆成空。紅蕊猶耐，更深露重，無言信步春山中。

訪盡煙霞遍無蹤，驚見幽谷影山紅。悲喜情懷，誰能相與共？蒼天把人弄。隱約眉心動，悠悠難成夢。休教君情，如我深濃，年年怕見杜鵑紅。

十五、默契

沈立詞

唇角微啟，你便懂得我心意。眼波輕移，我已猜透那秘密。我愛清風，你說風兒多飄逸。你愛明月，我說月色教人迷。這才是知己，彷彿心有靈犀。用不到言語，就有一份默契。緊握雙手，那熱流來自心底。祈禱永遠擁有這份默契。

十六、船過水無痕

沈立詞

有道是，船過水無痕，說盡水無情。君不見，綠水盈盈，幽懷難禁，欲訴復含顰，恰似離人忒多情，淚沾襟。

不是無夢繫歸帆，最怕傷盡別離心。送君千里，未敢留痕。儘管激盪於心，佯作波平如鏡，深恐誤君前程。

設若船兒，知道弱水三千，只取一瓢飲，縱有人說，船過水無痕　儂也甘心。

十七、誰也不欠誰
佩文詞

　　就當作，我從來沒有見過你。就當作，我從未和你在一起。過去的種種，如夢、如雲、如煙，就讓它隨風飄去。過去的一切，管它甜酸苦辣，統統交給東流水。

　　啊，我不忍回頭，不敢留戀，不願回憶。啊，我不再等待，不再惆悵，不再流淚。屬於我的，全還給我；屬於你的，你拿回去。從今後，我們誰也不欠誰。

原載於《音樂生活》第 119 期

樂曲解説五則

一、天行健，君子以自強不息 （合唱）

　　音樂家作曲，其來龍去脈，簡單說來，不過是「有話要說，用音樂來說」而已。近年來，目睹故國一些「貪」、「要」、「討」現象，作曲者忍不住有話想說，於是借用「易經」中這一充滿剛陽之氣和浩然正氣的名句，把心中的話說個痛快。

二、歲寒，然後知松柏之後凋 （合唱）

　　嚴寒，風雪，漫天皆白。衆樹落葉，芳草凋零。唯有那松柏依然青青，依然堅挺。無畏的松柏，常青的松柏，象徵和激勵了古往今來多少仁人志士，英雄豪傑，爲百姓，爲國家，爲眞理，爲自由，爲民主，爲明天，或笑對屠刀，甘灑熱血，或忍辱負重，自強不息；或默默耕耘，靜待春天──這是該曲的意境。

　　把西方古典音樂中表現力最豐富，形式最嚴謹，對寫作功力要求亦最高的賦格 （Fugue） 與一般人比較容易接受的四聲部聖詠曲 （choral） 合爲一體，甚爲講究旋律音調跟語言聲調的配合，──這是該曲的技法。

　　此一以中國傳統倫理道德的第一經典「論語」中之名句爲歌詞的合唱曲，早於七十年代初開始想寫。中間經歷了漫長的拜師學藝過程，遲至一九八七年才完成。

三、知音不必相識（合唱）

在「問世間，情是何物」歌曲集的「歌後記」中，作曲者曾寫道：「當代文人中，筆者最敬佩的是金庸。數十本令人不眠、落淚、深省、捧腹的武俠小說，廿年來每天一篇見解獨到，深入淺出的談時論政文章，有誰能及？筆者胸無大志，小志之一是求得一套金庸親筆題贈的『神鵰俠侶』。似筆者這等無德、無才、無名、無位、無關係之輩，要求金庸贈書，想來並不容易。於是，出盡情與技，譜成『問世間，情是何物』，希望小志有實現的一天。」

想不到，在一九八七年三月，金庸先生真的親筆題了「知音不必相識」幾個字在「神鵰俠侶」一書上，輾轉送到作曲者手上。短短六個字，包含了何等豐富的內涵，表達了多少情意！時間、空間、機緣，都阻隔了世間知音的互相認識，可是，卻阻隔不了知音之間的心意相通、心弦共鳴。千載之下，我們不是仍然被李白、杜甫、李後主、蘇東坡的詩詞所深深感動嗎？遠隔重洋，我們不是覺得貝多芬的音樂常在撫慰我們的心靈嗎？緣分所限，雖互不相識，我們不是照樣每天讀所愛作家的文章，聽所愛歌者的歌聲，賞所愛畫家的畫圖嗎？懷著這種七分感激，三分惆悵之情，作曲者把這六個字，譜成了長達六分鐘的合唱曲。該曲的樂隊配器，是由作曲者的大知音，中央樂團首席大管演奏家劉奇先生義務所作。此知音引出彼知音，亦一始料不及之事。

知音，知音，願天下真、善、美之人之事之作，有更多知音。

四、西施幻想曲（小號與樂隊）

此曲的素材，選自作曲者的同名歌劇「西施」。關於這部歌劇的寫作動機和背景，作曲者曾寫過這樣一段文字：「人生有太多無可奈何，身不由己之事。西施，就是一位身不由己的代表性人物。她不想離開全心相愛的范蠡，也不想去吳宮享受榮華富貴，

更不想去傷害對她專寵至愛的吳王夫差。但是，所有這些她不想做的事，都在身不由己的情形下做了。其實，在現實生活中，沒有做過違背己心之事的人，恐怕極少，只是，不如西施那樣驚心動魄，流傳千古罷了。希望能通過西施，把上至帝王總統，下至妓女囚徒，人人所共有的無奈心聲唱出來。」

全曲共四段。

第一段：序奏。一開始是西施的動機，緊接著重疊了范蠡的動機。再下來是序曲合唱素材的各種變奏。

第二段：西施入吳。沉重，緩慢的四分音符節奏，伴隨著西施淒涼，無奈的歌聲：「演歌練舞，回眸百媚生。誰知我，滿腹辛酸，淺笑是深顰……今日送我入吳，何日將我迎？」

第三段：與君共舞。吳宮內，西施為夫差輕歌曼舞。美人醇酒，固然令人沉醉，卻也種下了日後亡國的禍根。

第四段：西施哭吳王。「負吳已不義，背越難言忠，天地蒼蒼何處容？」在吳王被越兵逼得走頭無路，不得不自刎後，苦命的西施也只有高唱「黃泉路上永相從」了。最後出現范蠡的主題，那是范蠡衝出，奪下西施手中之劍。

五、神鵰俠侶（交響組曲）

寫作背景

一九七六年，作者在美國肯特州立大學唸研究院時，第一次讀到金庸的武俠小說「神鵰俠侶」，極受感動，決定把書的意境寫成音樂。當時知道自己缺乏寫作根基，無法得心應手地把腦子中想要的東西寫出來，於是先後拜 Walter Watson、張己任、盧炎、林聲翕先生為師，補修作曲所必須的各種基本課程，並從獨奏、獨唱曲開始，一直寫到合唱、歌劇，為這首曲子的寫作做準備。時光匆匆，十二年一晃而過。直到八九年春作者才在繁重的俗務之餘，費時五個多月完成了這部「懷胎十年」全長五十多

分鐘的作品。中間若干段的配器，曾由劉奇先生潤色、修定。

各段意境

1. 反出道觀——小揚過被帶到全眞教道觀拜師學藝，卻受盡欺凌，被逼反出道觀，投奔深居於古墓之中，與世無爭的小龍女。
2. 古墓師徒——古墓之中，揚過拜小龍女爲師，勤學苦練武功。時光飛逝，揚過長大成人。愛苗在二人心底悄悄種下。
3. 俠之大者——郭靖身教言教，化解了揚過的偏激和私仇，引導揚過做一個頂天立地，愛國愛民的俠之大者。
4. 黯然消魂——小龍女爲助揚過治療絕症，忍痛不辭而別。揚過思念小龍女，黯然消魂。
5. 海濤練劍——揚過得到前輩高人遺下的劍訣和神鵰的指引，在海濤中苦練劍術，武功進入前無古人之境。
6. 情是何物——此曲根據作曲者的同名合唱曲配器而成。歌詞是：「問世間，情是何物，直教生死相許？天南地北雙飛客，老翅幾回寒暑？歡樂趣，離別苦，就中更有痴兒女。君應有語，眇萬里層雲，千山暮雪，隻影向誰去？」此詞爲金人元好問所作之「摸魚兒」的上半段，經過金庸修改，是貫穿「神鵰俠侶」的「主題歌」。
7. 群英賀壽——爲報答小郭襄的一言之恩，揚過請來各路英雄，備下特別厚禮，同慶共祝郭襄生辰快樂。
8. 谷底重逢——揚過一等小龍女十六年，絕望之際跳下深谷，卻意外地在深谷之底與小龍女重逢。

素材技法

樂曲中出現的四個人物，每人均有一貫穿始終的主導動機。

隨著內容意境的不同，這些動機有不同形態的變化發展。時剛時柔，時長時短,時緩時急，時在大調時在小調，有時則與另一人的動機連接或混合爲一體。例子太多，不贅。

所用調式，除大、小調外，很多地方用八聲或九聲的商調和徵調。這是有意識的嘗試。其原因是作者認為：五聲音階表現力有限，受限制太大，像是未成熟的蘋果；十二音列和無調性則有違人的本能與習慣，像是過份成熟而爛掉了的蘋果；大、小調式已讓古典派大師寫盡了，今人在此領域不容易有大作為；或許，把各種調式加以豐富，還有可為之處？

　　所用曲式，包括三段體、變奏曲、迴旋曲、賦格曲、奏鳴曲、自由曲式等。

　　對位、和聲、配器等大體上是學巴哈、貝多芬、柴可夫斯基、華格納、史特拉汶斯基等大師，沒有值得一提之創新和成就。

賞樂雜談

一

　　內容與形式及技法的統一，是藝術作品成功的第一要素。莫札特音樂和聲的清麗、透明，配器的單純、簡潔，與其內容的天真、高貴，有內在的因果關係。華格納音樂和聲對位的複雜、豐富、多變，配器的宏大，厚重，與其內容的英雄性，所表現人性的矛盾及複雜性，亦同樣是互爲因果。類似莫札特的內容而用華格納的技法；類似華格納的內容而用莫札特的技法；非莫札特、華格納的內容而用莫札特、華格納的技法，都是東施效顰，愚不可及，絕無成功之理。

二

　　邊聽蕭斯塔柯維契的第十一交響樂，邊看金庸的武俠小說「天龍八部」，眞是一奇特的享受。蕭氏與金庸，似乎在不同時空，用不同媒體，在說同一樣事情。小說主角蕭峰的悲涼身世，悲劇故事，與蕭氏的音樂處處吻合；蕭氏音樂中的悲哀、怨憤、殺伐之氣，以及那種他人所無的排山倒海衝擊力，處處可在小說中找到印證。有點可惜的是老蕭給他的音樂加了個大煞風景的標題。如蕭氏仍在世，當建議他把標題拿掉。

三

　　貝多芬是英雄，蕭斯塔柯維契也是英雄。莫札特不是英雄，

是天使，是神仙。貝氏和蕭氏的音樂是入世的。莫札特的音樂是出世的。在蕭氏的音樂中，找不到莫札特那種天使般的單純、柔美；在莫札特的音樂中，也找不蕭氏那種人生人情百態，特別是那種滿腹牢騷，憤世嫉俗。

四

反覆聽蕭氏的第一、第五、第十一交響樂，覺得他的音樂有幾個顯著特點：1 大——氣勢大、結構大、變化幅度大。2 對位特別豐富——與二流作曲家如阿鏜等相比。3 偏重內心描寫——與偏重外景外物描寫的作曲家如德布西、史特拉汶斯基等相比。4 喜歡把弦、木、銅三組樂器當作三件樂器來使用，效果甚佳。不喜歡他的是常有尖銳、刺耳的不雅之聲。

五

蕭氏十八歲寫成的第一交響樂，已達令人百聽不厭之境。如果「就文學來說，莎士比亞是上天給英國最厚的賞賜；就詩而言，杜甫是上天給中國最厚的賞賜」（黃國彬語，見「中國三大詩人新論」）；那麼，就音樂而論，蕭氏大概是上天給俄國的最厚賞賜了。

六

對位功夫就像武功中的內功、內力。內力高強之人，任何招式使出來，都威力強大；缺乏內功之人，再高明的招式到了手裡都會變成花拳繡腳，中看不中用。

七

柯伯倫的作品經不起聽，主要是對位不豐富，常常只是旋律加伴奏，太單薄。

八

聽遍諸大家的作品後，覺得作曲最重要的功力還是對位。不

管結構派或色彩派；不管傳統或現代，不管抒內心之情還是寫外界景物，對位高明的作品就立得住，對位差勁的就立不住。巴哈萬歲！

九

華格納與史特拉汶斯基這兩位管弦樂法的頂尖高手，究竟誰更高段？論奇詭變幻，史氏無人可比。論氣魄雄渾，華氏更勝一籌。華氏的音樂，「人」味多些，是正中見奇。史氏的音樂，「野」味多些，是奇中見正。如以此把華氏排在史氏之前，不知史氏在天之靈服氣否？

十

把馬勒和拉威爾的管弦樂作品比較一下，可得出這樣的結論：馬勒是結構派，線條派；拉威爾是色彩派，音響效果派。馬勒的作品，把其配器改變一下，當然其色彩會跟著改變，但其總的音樂效果仍然成立，不會大變。拉威爾的作品，則絕不能改動其配器。如把其所使用的樂器改變一下，不但會面目全非，連能否奏得出來都是問題。從整個管弦樂歷史來看，巴哈、貝多芬、布拉姆斯都可歸爲結構派；白遼士、林姆斯基・高薩可夫、德布西、史特拉汶斯基可歸爲色彩派。華格納則是介乎兩派之間，兼具兩派之長的人物。

十一

拉威爾的「小丑的晨歌」一曲，聽鋼琴原作，不大聽得出味道，聽其管弦樂改編曲，則有如看光彩奪目的奇珍異寶展覽，每一句，每一個音都充滿奪人心魄的奇光異彩與魅力。有人用獨奏樂器的語言寫管弦樂曲，有人用管弦樂曲的語言寫獨奏曲，拉威爾無疑是後者。

十二

拉威爾的「波麗露」，固然是配器的典範之作，同時也是旋律、節奏的典範之作。如果沒有那樣一段色彩節奏均變化多端，令人百聽不厭，百聽不明（如不是看著譜硬背，相信一般人聽上一百次也無法準確地把譜記出來）的旋律，單憑在配器和聲上變換花樣，該曲決不會如此精彩。

十三

理查·史特勞斯的作品，譜上複雜、音符很多，但效果常不大出得來。他喜用快速、短音、高音，跟華格納正好相反。華氏喜用慢速、長音、低音。以招式的變化論，也許二人不分高下。如以招式的威力論，則華氏遙遙領先，非史氏可比。

十四

偶與書畫家張弘、徐雲叔談及書畫雅俗高低的緣由。張說「不自然的東西一定俗」。徐說「太容易做到的東西不會高」。合二人之說，則是「技藝高而出乎自然，等於高雅」。用此標準評樂，不也正適合嗎？

十五

聽史特拉汶斯基的「火鳥」和「春之祭」，深覺史氏真是不世出的奇才。難到極點，新到極點，效果好到極點的招式，在他手裡使出來，就好像流水從高處向低流那樣自然、容易。對庸才如阿鏜者來說，連摹倣他，偷學他的東西，都極不容易呢！

十六

史氏的「火鳥」全曲原譜與組曲譜，在配器和記譜上都有不少不同之處。此事至少說明一點：史氏創作精益求精，一改再改，絕不輕易放過任何可以改得更合理，更完美之處。真是「那裡有天才」之又一例證。

十七

對著總譜細聽韓德爾的彌賽亞，完全服了。其音樂精神的向上，對位的巧妙，結構的精密，內涵的充實，素材的簡鍊，恐怕三百年後的今人，也沒有一個能寫得出來。難怪有人悲觀地斷定，時至今日，古典音樂在創作上已難有作為，能有作為的只有唱奏和欣賞。

十八

聽巴哈的聖馬太受難樂和B小調彌撒曲，覺得巴哈的音樂無疑比韓德爾的音樂更嚴謹、更複雜、更精妙，但旋律卻不及韓的優美、活潑、雅俗共賞。也許，巴哈比韓德爾更神聖，韓德爾卻比巴哈更易令人親近。

十九

試摹倣巴哈、韓德爾的賦格式合唱曲，自己來寫幾句，發現那是難似登天，不大好玩的事。其情形跟金庸在「俠客行」中描寫那些功力不夠的人，硬看極其高深的武功圖譜，一個個變得昏頭昏腦，以至倒下、發狂、發瘋、頗有點相似。

二十

一般歌曲，是一段定江山——只要有一段寫得精彩，整首歌就立得住。可是賦格曲，卻是一句定江山——整首曲子，都是根據這一句衍生、發展、變化出來。如這一句立不住，整首曲子也就立不住了。如此說來，賦格曲固然在技巧上是登峰造極的形式，可是，「智」的成份往多於「心」的成份，所以不容易為一般人所接受，以至逐漸式微。這種對格律的要求比我國的七言律詩還要嚴格的形式，只有在少數幾位真正大師手裡，才能成為心、智、情、理兼具的樂苑奇葩。

二十一

聽貝多芬的所羅門彌撒曲，有點受不了那種神經質和粗暴。宗教合唱音樂，也許巴哈和韓德爾已到達頂峰，後來者已無人可跟他們在「正宗」、「正格」上相比。可是，「偏鋒」、「變格」要與「正宗」、「正格」爭一夕長短，談何容易！

二十二

布拉姆斯的德國安魂曲，美到了極點。用這樣美的音樂來悼念，陪伴死者，眞是人類文明登峰造極的表現。比起中國傳統追悼死者的恐怖氣氛和淒厲哭聲來，文明太多了。

二十三

常聽到「流行歌曲與藝術歌曲的分別在那裡」一類問題，甚至聽到「藝術歌曲應向流行歌曲靠攏，學習」一類建議。其實，只要把常用來形容好的藝術歌曲之詞語，如「崇高」、「高貴」、「深厚」、「震撼人心」等，與常用來形容好的流行歌曲之詞語，如「夠勁」，「好甜」，「有磁性」，「一聽就會唱」等加以比較，便可明白二者之分別。至於二者是否應該和能夠互相靠近，溶合，答案恐怕是否定的。人都有兩面，一面是動物性的，如食、色、玩樂；另一面是精神性的，如宗教、文化、倫理。一萬年後，二者還是會並存，決不會合二為一。

二十四

人有人的語言，動物有動物的語言，繪畫有繪畫的語言，舞蹈有舞蹈的語言。管弦樂，亦有管弦樂的語言。

何謂「管弦樂的語言」？此問甚難答，近於「只可意會，不可言傳」之類。然而，亦非絕不可答。以一句一段來說，能用人聲唱出來，或能用一件單音樂器奏出來的，一般都不是管弦樂語言，而是歌曲或某件獨奏樂器的語言。單件樂器奏來如拆碎之七寶樓台，不成片斷，數件或全部樂器總合奏出來才完美無缺的，便是管弦樂語言。連續較長時間使用同樣樂器或樂器組合的，一

般不是管弦樂語言；較頻繁地變換樂器或樂器組合的，是管弦樂語言。很容易改編成鋼琴譜，可以在鋼琴上完整無缺地彈奏出來的，一般不是管弦樂語言；很難改編成鋼琴譜，不大可能在鋼琴上完整無缺地彈奏出來的，是管弦樂語言。

二十五

以管弦樂語言的豐富來爲古今中外的管弦樂曲排名次，史特拉汶斯基的「火鳥」第一。爲方便分類、歸納、記憶、學習，筆者曾借用中國武術的招式名稱，給華格納、拉威爾、史特拉汶斯基等管弦樂大師的各種技巧、手法命名。結果發現，在同一作品內，論招式之豐富、多變、奇詭、險絕，史氏之「火鳥」比較他人之作品，不但遙遙領先，連他本人的其他作品也沒有一首能及得上。

二十六

「火鳥」中的招式，簡略列舉如下（方括號內之號碼爲組曲譜之編號）：此起彼落（[2]），長中有短（[3]），震音碎音（[3]），變化琶音（[5]），群雞啄米（[9]），重重疊疊（[10]），爬上爬下（[12]），機槍連發（[13]），撥弦敲弦（[26]），珠前線後（[34]），前呼後應（[39]），以靜襯動（[62]），縱橫交錯（[69]），舊酒新瓶（[69]至[80]），群雄助威（[89]），拆碎樓台（[93]），緊拉慢唱（[96]），馬不停蹄（[98]），接力賽跑（[104]）。此外，在全曲原譜中才有的招式及不必舉例的招式尚有：鼓聲掀浪，群獸怒吼，剛柔相濟，一花獨放，好事成雙……等等。可惜筆者拙於文才，不能像金庸寫武俠小說一樣，給這些技法想出更美更準更絕的名稱，乃一憾事。

二十七

華格納的「尼貝龍指環」套歌劇之管弦樂片斷，有些史氏所無招式：水銀瀉地，四管齊鳴，以高伴低，弦木伴銅，你問我答，不分彼此，千軍萬馬，一統天下。有興趣研究者宜自己去找「那

裡是那裡」，此處恕不公開「謎底」。

二十八

史氏「春之祭」的管弦樂法，最特出的一招是把整個樂隊當作一件打擊樂器來使用。以此招表現原始、粗野，不可謂不成功。可是，這實在是險到極點，近乎旁門左道的招式，稍為拿捏不準，便會「未傷敵而先傷己」。後來一些無此功力又無此內涵的東施之輩，濫用此招，把樂壇弄得一片刺耳鬼叫之聲，想這並不是史氏所樂於見到之事吧？

二十九

「用非管弦樂語言寫管弦樂曲」，例子可舉舒伯特為「露莎孟德」所寫的芭蕾音樂。雖然該曲充滿旋律美，句句可唱，但是，缺少對位，缺少戲劇性，缺少強烈的色彩變化和織體變化，從頭至尾只是旋律加伴奏，而且主要旋律都是頗為呆板的歌謠式節奏。以管弦樂曲論，這當然不算成功之作。請讀者勿誤會庸才阿鏜居然敢大貶天才舒伯特。以作品的充滿靈性、詩意、旋律和聲的美而自然、多變論，舒伯特是無人可及的。缺少第一流的對位技術而被公認為第一流作曲家，古今中外只有一位舒伯特。他三十一歲便英年早逝，可是給人類的音樂寶庫留下了多少無價珍寶！阿鏜對他連崇拜、欣賞、可惜都來不及，怎敢亂貶？怎忍亂貶？想指出的僅是：如缺少足夠的技藝與功力（包括對所寫之形式的了解和掌握），天才如舒伯特也會有不成功之作。凡夫俗子如我輩，欲寫好一曲半曲，能馬虎乎？能偷懶乎？能騙人乎？

三十

欣賞音樂難不難？說不難，何以鍾子期一死，俞伯牙便從此不再撫琴？可見知音不易得，賞樂相當難。說難，則何以除聾啞之人，生平不喜歡任何音樂，不曾自己哼唱過幾句的人幾乎找不到？可見音樂人人能賞，絕非貴族之專利品。結論是：不同的人

欣賞不同的音樂，不同的音樂亦需要不同的人來欣賞。欲賞樂者，不能不先弄清楚，自己是何種人，宜賞何種樂；欲人賞樂者，亦要先弄清楚，自己有的是何種音樂，需要何種人才宜欣賞。如此，則不會有人埋怨欲賞無樂，有人埋怨有樂無人賞。

三十一

　　所謂「知音難求」，是指確實優秀，卻尚無人知的作家作品，不易遇到能賞識的人。時至今日，誰不會說「巴哈偉大」、「我喜歡貝多芬」？可是，偉大的巴哈去世後，整整一百年默默無聞，直到孟德爾頌歷盡艱辛，把他的「聖馬太受難樂」排演出來後，世人才知道有巴哈。如問巴哈的在天之靈：「千萬世人尊稱您為音樂之父，究竟誰是你的真正知音？」大概巴哈會毫不考慮地答：「孟德爾頌！」

三十二

　　賞樂如賞詩、賞畫，以「耐」字為高。詩要耐吟、畫要耐看、樂要耐聽。把柴可夫斯基和西貝流士的小提琴協奏曲相比較，相信一般人初聽都會喜歡柴多於西。可是聽到十次二十次以上，情形就很可能反過來，品味較高者會覺得柴協「膩」，西協卻越聽越有味。以此斷高下，自然是西高於柴。

三十三

　　如追根究柢下去，是什麼因素造成一件作品「耐」或「不耐」？這是極難答的問題。就音樂來說，一般情形是厚重、含蓄，抒內心之情的作品比輕巧、華麗，描寫外界景物的作品耐聽；對位豐富的作品比對位貧乏的作品耐聽。但也不盡然。莫札特的作品並不厚重，舒伯特的作品對位並不豐富，史特拉汶斯基的作品以描寫外界景物的居多，但都很耐聽。無可爭議的是：情深情真的作品一定比情淺情假的作品耐聽。

三十四

中國傳統音樂與西方古典音樂的同異之處何在？同者，都講求好聽、高雅、有意境。異者，一、中樂大都是單一旋律，西樂則無對位和聲不成樂。二、中樂音階一般是五至九聲，西樂音階是七至十二聲。三。中樂一般不轉調，西樂大量轉調。四、中樂器高音強低音弱，各種樂器的音色不易溶爲一團，西樂器高中低音較平衡，大多數樂器的音色可溶爲一體。五、中樂創作的思維一般是「砌磚式」，即越加越高，越加越長；西樂創作的思維一般是「細胞分裂式」，即越變越多，越變越長。由此看來，西方古典音樂是已高而不易再高，中國傳統音樂是不高而大有機會再高。

三十五

漢族傳統音樂的精華不在民歌在戲曲。以內容的雅俗兼備，調式、曲式、旋律、節奏的豐富論，民歌都遠不如戲曲。漢族民歌之中，熱情向上，深沉厚重，耐人回味的比例不多；哀怨求憐，輕浮油滑，了無餘味的數量不少。好在中國是個多民族的國家，有不少少數民族的民歌相當健康、純樸、清新、豐富。

三十六

廣東音樂、粵劇音樂，基本上是平民音樂、俗音樂。其特點是好聽之中帶幾分油滑；欲登大雅之堂，有待化俗爲雅。如何化法？取其好聽，去其油滑，增其剛陽之氣，減其哀怨之味。

三十七

論音樂充滿剛陽氣，古今中外，無人可與貝多芬相比。貝多芬的作品，充滿力感，永遠激勵人向上。有句話說：「學琴的孩子不會變壞」，也許還可以這麼說：「愛聽貝多芬音樂的人不會頹唐不振。」

三十八

　　每次聽貝多芬的第九交響樂第四樂章，都有把靈魂清洗了一遍和跟最好的老師上了一堂作曲課的感覺。這眞是一首神聖、神奇、集大成的至尊之作——一般人都能接受和喜歡它簡單、易唱、好聽的主題旋律；行家不能不佩服它極其高明的作曲技巧；政治家可從中體會出人類最崇高、最終極的政治理念；宗教家會認同其衆生平等，人類互愛，神偉大，人渺小的精神；哲學家會發現它用最抽象而直接的語言，把他們用長篇大論都講不清楚的意思和道理，全明明白白地講了出來；建築師和數學家會驚嘆其總體結構的龐大精妙，每一個組成部份都互相關聯而經得起嚴格的分析、計算；文人雅士可從中引發諸多聯想甚至由此產生新的創作靈感……。假如世界上只准留下一首樂曲，其他統統不准存在（當然包括筆者敝帚自珍的數十首小作品在內），別無選擇，我只好略帶痛苦地把這一票投給貝多芬這首「歡樂頌」。

三十九

　　選詞作曲——詞長不如詞短，情短不如情長。

四十

　　賞樂三部曲——一、多聽，二、多聽，三、還是多聽。多聽自能出味道，多聽自能辨高低，多聽自然成樂迷。

原載於香港《明報月刊》1989 年 3 - 9 月號
及台灣《音樂與音響》第 197 與 200 期

第三輯　以樂會友

洛賓的故事

　　朋友，你聽過《在那遙遠的地方》這首歌嗎？

　　相信你一定會回答：「當然聽過！這首家喻戶曉的中國民歌，我還會唱呢！」

《在那遙遠的地方》作者是誰？

　　可是你的回答錯了──中間那句錯了。《在那遙遠的地方》不是一首民歌，而是一首百分之一百個人創作的歌曲。很多人把它當作民歌，海峽兩岸出版的中國民歌集也把它收進去，一半原因是它寫得實在太好，已深入民間；另一半原因是它的詞曲作者王洛賓老先生，曾在國民黨治下坐牢三年，也曾在共產黨治下坐牢十幾年。

　　感謝廣州的樂友蔡時英先生，把洛賓先生親筆題贈給他的兩本心血結晶歌集《絲路情歌》和《在那遙遠的地方》（新疆出版社最近出版）轉贈給筆者，並告訴我不少關於洛賓先生及其作品的動人故事。

曾與美人駝上別

　　洛賓先生曾接受時英先生訪問，談及《在那遙遠的地方》一歌的創作背景，時英先生筆錄如後：「五十年前，我曾陪同電影導演鄭君里先生，去青海湖邊三角城拍攝影片《祖國萬歲》。當時，請了一位千戶長的女兒卓瑪姑娘扮演影片中的牧羊女，我則

換上藏族服裝扮演卓瑪的助手。

「我們相處三天，互相不瞭解對方的語言，但卻產生了一種無言的情感。至今難忘的是在趕羊入圈時，她曾抽過我一皮鞭……我倆同騎一匹馬，看過兩個晚上的電影。第四天的早晨，我們便騎上駱駝，離開了三角城，離開了卓瑪姑娘。

「這首《草原情歌》就是歸途在駱駝背上寫成的。詞中唱道：『我願每天她拿著皮鞭，不斷輕輕打在我身上』，這和當年在三角城拍電影時挨過的一皮鞭，可能有內在的聯繫。」

「青海的一位作家曾對此寫過一篇短文：《老年人心中都有過一個卓瑪》。既如此，我也就沒有顧慮地把這段秘密告訴大家，祝大家心中的卓瑪幸福！」

<div style="text-align: right">原載於香港《明報月刊》一九九〇年四月號</div>

附錄

洛賓老人給阿鎧的信

阿鎧先生：

　　一件生活小事，通過你的敍述，已成爲中國近代文化史的一篇文獻，深心感謝。

　　我有個幻想，萬年之後，人類會把地球造成極美的世界，那時雕刻家們會爬上喜瑪拉亞（雅）山，合力雕一個最大的頭像，決不是什麼五星上將，而是裴（貝）多芬。因爲他給了人類「高尚」的啓示和美的享受。

　　同時還要雕許多小頭像，內中有你，但願也有我，因爲我們的工作，時刻在想著他人，符合雕刻選擇標準。

　　謹寄上這個幻想給你表示感謝。

祝福

<div align="right">

洛賓

一九九〇年四月廿七日

</div>

阿镗先生：

一件生活小事，通过你的叙述，已成为中国近代文化史的一篇文献，深心感谢。

我有个幻想，苦年之後，人类会把地球造成极美的世界，那时雕刻家们会爬上喜玛拉雅山，合力雕一个巨大的头像，决不是什么五星上将，而是裴多芬。因为他给了人类"高尚"的启示和美的享受。

同时还要雕许多小头像，内中有你，但愿也有我。因为我们的工作，时刻在想着他人，符合雕刻选择标准。

谨奉上这个幻想给你表示感谢。

祝福。

洛蒿
一九九〇年九月廿七日

黃輔棠教授 惠存

知音不必相識

金庸
一九八七‧三

金庸1987年3月贈作者的題辭，作者把這六個字譜成長達六分鐘的合唱曲。

心灵的呼唤

祝阿镗先生作品音乐会成功

一九八七年十月 吕骥

阿镗先生作品音乐会

獨創新声

李凌

思親思國之情

如訴如慕之聲

祝阿鐘先生作品音樂會

演出成功

壬卯季冬日

李煥之

嚴良堃指揮演出阿鏜作品後接受聽眾道賀

吳祖強、阿鏜、喬羽（右）相見歡

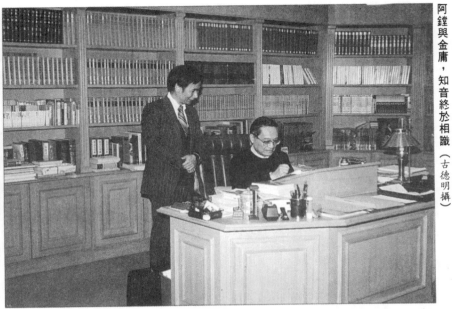

阿鏜與金庸，知音終於相識 （古德明攝）

阿鏜與（左起）蕭淑嫻、李西安、張肖虎

紐約「國殤紀念音樂會」預演時之場景（蘇宗顯攝）

阿鏜與兩位大知音劉奇、叢雅峯伉儷

（左起）萬方、阿鏜、金湘、李稻川

阿鏜拜訪吳祖光、新鳳霞伉儷

阿鏜拜訪李煥之伉儷

阿鏜拜訪李凌伉儷

阿鏜以樂會友（左起）許慶強、黃安倫、許斐平

阿鏜與賴德梧

（左起）蔣勳、阿鏜、羅蘭、丹扉、范宇文、陳思照

前排左起：黃友棣、林聲翁、韋瀚章、白雲鵬
後排左起：張己任、韓國鐄、歐陽美倫、馬水龍、阿鏜

訪譚盾

　　譚盾是中國大陸青年一代作曲家的代表性人物之一，年剛三十，便已頭角崢嶸——接連在國內外的作曲比賽得獎；傅聰請他寫鋼琴協奏曲；幾年間出了四張音樂唱片；寫了十多部中外電影配樂，包括李翰祥編導之《火燒圓明園》主題曲；紐約哥倫比亞大學藝術學院給他獎學金，讓他在音樂系作曲班修博士學位。

　　兩年前，筆者尚未認識譚盾，僅憑在錄音帶上聽了他的管弦樂曲《離騷》，便在台灣一本音樂雜誌上寫下這樣一段話：「反覆聽了幾遍譚盾的管弦樂曲《離騷》，感覺就像久住充滿機車廢氣，令人窒息的台北市區，一下登上陽明山頂，深深吸進一口新鮮空氣後，不禁脫口而出：『這才是人住的地方！』真奇怪和羨慕這位小兄弟，怎麼可以在短短數年，便積聚得這麼深厚的功力，寫得出這樣有內容，有深度，有氣魄，有色彩，既古亦今，既中亦西的傑作。」一九八七年中，在紐約聯聲合唱團音樂會上，第一次遇見譚盾，無人介紹，卻居然一談如故，絲毫沒有因年齡不同，背景不同，派別不同（他新我舊）而「隔」。最近，有機會與他詳談，發現他不但才華出眾，而且難得的有思想深度和高妙見解。「佳餚獨食固難肥，高論獨聽亦無味。」茲把與他對談的內容憑記憶寫下來，略加整理，經譚盾本人過目後，與同好分享。

師承與啓蒙

□學作曲過程中，你跟過那些老師？

■在中央音樂學院大學和研究院期間，我一共只有兩位老師。一位是黎英海，一位是趙行道。

□他們各有什麼特點？

■黎英海老師非常「民族化」，對學生要求極嚴。他有一句話，令我終生難忘：「把可有可無的東西都去掉，力求精鍊，精鍊，再精鍊。」趙行道老師本身的傳統功力很深，可是卻給我很大自由。他從來不說「你必須這樣做」，而只說「是否可以這樣做？」即使到最後我不照他的要求做，只要他覺得理由可以成立，也會容許我，鼓勵我照自己的意思去做。

□這樣看來，你很幸運，剛好遇到兩位缺一不可的老師。

■正是。如果沒有黎英海老師，我得不到嚴格的技術磨鍊。如果沒有趙行道老師，我不會是今天的譚盾，只會是另一個人的翻版。

□換句話說，先要嚴格，後要自由，是培養作曲家的必經之路？

■最好在嚴格之前，還有過一段「野」的時期。否則，不容易體會到嚴格的好處，嚴格之後也不容易再「野」起來。

□可否談談你嚴格之前「野」的情形？

■我第一次創作是在十二歲，把一首當時家喻戶曉的兒童歌曲改編爲弦樂四重奏。那時，不但不知道什麼是和聲對位，連音程是什麼都不知道，只是看見人家常把 Mi 跟 Do 配在一起，便依樣畫葫蘆，全憑直覺亂配一通。

□結果如何？

■當然不可能好到那裡去。不過，這樣「亂來」的作曲，不能說全無好處。最少它訓練了我在音樂上的想像力，讓我沒有任何顧慮地表達我真實、自然的樂想。

□在啓蒙階段，你還受過什麼人的影響？

■有一位學橋樑建築的工程師，是業餘小提琴家，也是我的小提琴老師。他把各種中國民歌和地方戲曲編成小提琴教材讓我拉了

幾年。後來，在中央音樂學院上民歌和戲曲視唱課時，我感覺非常奇怪：「怎麼這些曲調那麼熟？」想了好久，才猛然想起，原來那位老師都給我拉過。

□眞是位値得寫進音樂史裡的人物。叫甚麼名字？現在在那裡？

■叫吳天仁，現仍在湖南省橋樑勘探設計院。

□聽說你在湖南京劇團工作過，可否談談京劇音樂對你的影響？

■中國的地方戲曲，音樂風格多偏於柔美纏綿，惟獨京劇音樂卻充滿剛陽，豪邁之氣。這一點，對我的氣質和音樂風格有很大影響。此外，一些極有表現力的節奏和打擊樂器用法，我也加以變化用在作品中。你聽《離騷》，當可感受到京劇音樂對我在精神氣質和具體表現手法上的影響。

名家的影響

□你現在在哥大的作曲老師周文中先生，對你有何影響？

■他是少有的同時對中西文化，特別是對中國知識分子文化有深刻認識的西方現代作曲家。在他的作品和課堂上，我們常常可以感受到他對溶合中西文化的自覺。比如，用西方樂器模仿古琴的效果，用音符再現中國書法的神韻等。可以說，我溶合中西文化的理念從本能演化到自覺，受了他不少影響。

□你作曲有沒有受西方經典作曲家的影響？

■具體作品似乎沒有，我總是追求與前人不同的東西。如果我的某一首作品像某位經典作曲家的某一首作品，我認爲這是我的失敗。

□這不是有點割斷傳統嗎？

■不是的。我從巴哈、貝多芬等經典作曲家身上，學到他們的創作精神和工作態度。比如說，貝多芬對他的作品總是改了又改，有些作品演出一次便修改一次，到他去世的時候還未改完，現在的版本是後人綜合了他的不同手稿代替他定稿的。這種精益求精

的風範，常令我感動不已。我有時關起門來聽自己的作品，覺得每一部都應該重寫。眞希望到晚年有時間從自己的全部作品中挑選幾首，精心修改一次，再重新出版。

□除創作精神和工作態度外，前輩大師在具體的寫作技巧上對你有影響嗎？

■當然有。

□誰的影響最大？

■巴哈。他的音樂在結構上、發展上、思維方法上，是我終生的學習榜樣。他的音樂，任何一個局部，都在一個完美的整體結構之內，佔有一個不可或缺的位置。他的十二平均律鋼琴曲集，應該成爲每個作曲家的字典和聖經。

兩種語言

□你寫過十多部中西電影的配樂，請談談寫電影配樂對你寫「嚴肅音樂」有什麼正面和負面的影響。

■似乎沒有什麼負面的影響。我用兩種完全不同的思維方式和音樂語言來分別寫這兩種完全不同的音樂。

□它們不會互相「打架」嗎？

■不會。我寫電影音樂是用 common language（筆者按：這是譚盾的原話，可譯作「普通的語言」或「大衆的語言」，後面的 uncommon language 可譯作「不普通的語言」或「罕見的語言」），寫嚴肅音樂是用 uncommon language ，井水不犯河水。

□這兩種語言有無難易之分？

■一般人以爲 common language 容易寫，uncommon language 難寫。可是，我越來越覺得 common language 要寫得好，比 uncommon language 更加困難。

□你這句話，令我聯想到「畫人難還是畫鬼難」的問題。它們是

否有相似之處？

■（笑笑）也許。

從求新到求眞

□有人說，你有一樣永遠不變的東西，就是不斷在變。是否眞的
如此？

■從一九八二至一九八五年，我的確是在全力求新求變，想探索
一些前人不曾用過的樂器音色、音響組合、以至一些前無古人的
題材和形式。可是最近寫的幾首作品，包括剛剛寫好的小提琴協
奏曲在內，卻似乎「退」回去了一些，沒有那麼「前衛」。

□什麼因素令你有這個轉變？

■看看音樂史，能留存下來的不朽作品，大都不是特別新奇，而
是有內容，有感情，能打動人心的作品。我越來越感覺到在音樂
創作上，「眞」比「新」更重要。

文學與音樂

□難得聽到的高論！我原來多少有些擔心你一直求新求奇，容易
走上偏鋒、小路，藝術生命便有限。現在聽你這樣說，有如小石
落地。

請問你對文學與音樂的關係有何看法？文學對你的音樂創作有什
麼影響？

■文學能令人深刻。但要防止文學影響音樂。

□什麼意思？

■文學有文學的語言，音樂有音樂的語言。它們應該各自發揮本
身的特點、特長，而不要互相取代對方的特點。

□你的話可能讓一般人費解。可否把它具體解釋成：文學語言以
文字、語言作媒體，可以記事，可以抒情，可以描繪具體的事物。
音樂以音調、節奏、音色及其組合爲媒體，特別長於抒情、抽象，
表現結構和形式的美。不應要求音樂去表現只有文學或他種藝術

形式才有辦法表現的東西，作曲家也不應該去追求適合文學或他種藝術形式表現的東西。

■一點不錯。在我的創作中，文學會影響到題材和內容，比如管弦樂曲《離騷》，弦樂四重奏《風雅頌》，原先均是文學作品。可是在作曲時，我力求擺脫文學表現形式的影響，盡可能用音樂特有的語言去說話。

獲獎的利弊

□你的作品曾多次在國內外的作曲比賽上獲獎。以我所知，不少人在各種比賽獲獎後，不得其益，反受其害。你有沒有這種情形？

■只有一心追求獲獎，獲獎後以為自己真有什麼了不起，才會被獲獎所害。我內心一直對比賽持嘲笑態度，對自己的作品，只要一寫出來便不滿意，所以不覺得有什麼害處。

□有沒有好處？

■好像也沒有什麼好處。

□一點都沒有嗎？

■（想想）大好處一點也沒有，小好處是填履歷表、申請學校、開音樂會做宣傳時佔點便宜。但這些東西對作曲家來說，都是虛的，不那麼重要。

□有何短、中、長期計劃？

■短期計劃是打算明年以後，集中時間精神寫室內樂。中期計劃是想以孟姜女為題材，寫一部歌劇。

□巧極了。我也正寫孟姜女。但不是歌劇，是清唱劇。看來，我們要變成競爭者了。

■競爭很好，鬥爭才不好。

□你為什麼想寫歌劇？

■到目前為止，可以說在世界樂壇上還未有一部立得住腳的中國歌劇。我們這一代中國作曲家，在這方面有責任。當然，不能指

望在我們這一代就能產生出經典的中國歌劇作品，但能朝這個方向走前一步，做點添磚加瓦的工作，也很有意義。

發展大計

□長計劃呢？

■希望做些中西文化交流、溶合、互相影響的工作。近代只見西方文化影響東方文化。爲什麼東方文化不能反過來影響西方文化？

□在哲學和倫理方面，中國文化大概有足夠的能量和實力影響西方文化。但在音樂方面，我頗懷疑中國音樂能影響西方文化什麼。

■你悲觀得有點太客氣。就以古琴音樂來說，一個單音就有一百幾十種不同奏法，每一種奏法都有不同的效果，能表現不同的意境，這是西方音樂所沒有的。又如戲曲音樂和一些民間樂器的奏法，也有值得西方音樂借鑑之處。小提琴爲什麼不可以學點二胡、板胡的奏法？小號爲什麼不可以摹倣嗩吶？

□很羨慕你的樂觀。最後，想問你一個也許是敏感的問題：你將來想回去中國大陸還是想留在美國？

■我覺得每個人都像一棵樹，必須有根，也必須有養料。我的根在中國，我的養料在世界。最好是經常在國內。但隨時可以出來汲取世界各國的養料。

<div align="right">原載於香港《明報月刊》一九八八年四月號</div>

致梁寶耳先生的兩封信

一

尊敬的梁寶耳先生:

晚學是您的「新樂經」長期讀者,常從您的文章中得到啓示和知道消息,極佩服您的見多識廣,常有高論,直率敢言,文思如潮。

今天讀到十月八日「與林樂培論樂」一文,有些私人意見,如鯁在喉,不得不吐。這些意見不宜公開發表,否則會傷害人。此信閱後燒掉可也。(鎧按:此封原不欲公開發表的信,被長期在香港信報寫「新樂經」專欄的梁先生認爲「所提觀點是可以討論者」,「又涉及學術討論出發點與態度問題」,而隱名公開發表在一九八七年十一月十五日之信報。)

首先是,林教授給先生的信雖短,但自相矛盾和經不起反問之處太多。如:既反對「校際比賽」,卻極在意「入大學或與國際交流,比賽上得一席位」;既主張「音樂只有好壞,與新舊無關」,卻又主張音樂教師和音樂領導無權利「評低現代音樂」。如果有人問下列問題——既然音樂好壞與新舊無關,閣下爲何剝奪音樂教師評現代音樂的權利?有人評得不對,閣下大可反駁,把對方駁得狗血淋頭,啞口無言才是,怎可不讓人說話?這不是「保護主義」嗎?如果你有權保護「現代音樂」,人家是否有權

保護「古代音樂」？校際比賽應該反對，是否國際比賽就應該積極參與？是否因爲巴哈沒有讀過中國古書，就可以把中國古書否定掉？中國古書有說得不對之處，應該像梁寶耳先生那樣分析、批駁才對，怎麼可以一概否定「國學古論」？──眞不知林教授如何作答。

晚學極同意先生「中國歷代音樂家自己都未能創作出符合中國古代樂論所要求之高水平作品」的論斷。這是中國的音樂家應感慚愧，應該檢討，應該奮起努力的。然而，大可不必因「眼高手低」而否定「眼高」，只需變「手低」爲「手高」便可以了。先生以爲然否？

下面發些個人感慨：「現代音樂」之病不在「現代」，而在多數以「現代派」自居的作曲家，太想在國際比賽獲獎，太渴望在國際上，歷史上有一席之位。這固然是人之常情，可是卻犯了作曲之大忌。吳清源先生教林海峰下棋要有「平常心」，吾輩作曲豈能不抱「平常心」作曲而去迎合國際比賽的評審老爺之口味而指望作出好曲？試問巴哈、貝多芬等大師作曲時何曾想過拿獎？又何曾拿過什麼獎？從這個角度上看，比賽害人，主要是參賽者求勝求成心切害自己；比賽本身則如載舟之水，無所謂好壞，本身是中性的。

謝謝您的時間。希望不久後能聽到您的歌樂作品面世。

祝頌

文安

晚學兼忠實讀者黃輔棠拜上

1987、10、23於紐約

又：①晚學與林樂培先生素不相識，無冤無仇。

②譚盾之管弦樂曲「離騷」，頗「現代」，但有意境，有功力。如要爲「現代音樂」辯，此曲可作例證。

③不知何故「現代派」諸君均有怕人批評之通病。如有理,應說理,
　反駁才對。此中緣由,深究起來,會很有趣。

二

尊敬的梁寶耳先生：

　　想不到區區無名晚輩，為洩一時之氣，給您寫了封本來不想公開的信，會得到您和林樂培先生如許關注重視。（鏜按：梁寶耳先生在筆者的兩封信之間，先後在信報發表了「音樂比賽是難免之惡」，「林樂培肯定現代音樂」、「論中國音樂現代化」三篇文章。其中第二篇主要是林樂培先生對筆者第一封信的回應。本信則刊登於 1988 年 1 月 16，17 兩日之信報《新樂經》專欄。）您不打晚學八十大板而只打五十小板，林樂培先生不但不計較我誤解他的文意及激烈言詞，反而感謝「有人肯花時間動腦筋去辯論我的論點，總比不聞不問好得多」，均令晚學既感意外，又極欽佩。

　　晚學多年來對「現代音樂」有不少接觸、思考、困惑、意見。難得先生願把「新樂經」專欄提供給樂藝同仁交換看法，也難得林樂培教授毫無架子，肯抽時間免費點撥一個素不相識的無名無位小子幾招功夫，讓我有機會把這些困惑和意見寫下來，在此向各位前輩和朋友請教：

　　一、「現代音樂」的定義。「現代音樂」究竟是以寫作的年代還是以作品的風格來劃分？如以寫作年代劃分，黃永熙、林聲翕等先生的作品算不算「現代音樂」？他們可否聲稱「我也是現代派」？如以作品風格劃分，什麼樣的風格才算「現代音樂」？在我印象中，現代音樂的標準是：１無調性。２無旋律。３音程與和弦以不協和為主。４表現怪與丑而不表現美與雅。５難記難奏。６強調結構。這些標準是否正確？如不正確，什麼樣的標準才正確？

　　二、「現代音樂」與古典音樂的關係。「現代音樂」既然打出一面自己的旗號，照道理就可以不算「古典音樂」。那麼，它

是古典音樂的繼承發展還是反叛呢？如屬前者，它繼承發展了古典音樂的那些方面？如屬後者，它又反叛了古典音樂的那些方面？在我印象中，古典音樂的最迷人之處是高貴、典雅、和諧、講究旋律、對位、和聲、結構、音色和音色組合之美。這些特點，除了結構外，其他在現代音樂中似乎已不大強調。這是否有「揚棄精華」之嫌？「古典音樂」，顧名思義，是「古代」和「典範」兩種意思之結合。單是「古代」，並不含褒意，一定要加上「典範」才是好東西。「現代音樂」，顧名思義，只有「現代」沒有「典範」，並不一定是好東西。是否可以考慮把「現代音樂」改名為「現典音樂」？如要當得起「現典音樂」，必須具備何種條件？

三、主流與好壞的關係。說當今世界作曲界的主流是現代音樂，相信不應有大錯。否則，絕不會出現林樂培教授所指出的，「想其子弟繼續升學深造或與國際交流，比賽上得一席位」，非弄現代音樂不可的局面；也不會出現當今世界各地的作曲比賽，大體上是現代音樂一花獨放，「傳統」風格的音樂，連參加「玩」的機會都極少之局面。然而，主流是否便一定代表好？第二次世界大戰中的德國和日本，主戰派是主流；大陸的文化大浩劫中，林彪江青派是主流；數月前的中國大陸，鄧力群們是主流。可是，曾幾何時，主流便變成了不知什麼流。歷史明鏡，似乎不可不鑑。不過，話說回來，如果是為升學，比賽而教、學、寫「現代音樂」，是天經地義，絕對無可厚非也不應厚非之事。這種情形，也許可以引伸梁寶耳先生「音樂比賽是難免之惡」的名言，把它說成「寫現代音樂也是難免之惡」。當然，像張永壽先生等出自內心真的喜歡而教、學、寫現代音樂，應作別論。

四、最好重組樂派。林樂培教授有一極得人心而且無人可以駁得倒之高論——「音樂只有好壞，與新舊無關」。可否以這一高論為基礎，既不打「古代派」的旗號，也不舉「現代派」的招

牌，而是新舊兼容，**重組一個「好音樂派」**？晚學建議推舉林樂培教授為創派人兼掌門人，先邀請幾位望重樂林，私心較少的音樂前輩，定出幾條「好音樂」的標準，然後招兵買馬，籌糧備草，辦作曲比賽，開音樂會，錄製唱片、出版刊物。說不定若干年後，這一「好音樂派」能培養挖掘出幾個經得起聽眾和時間淘汰的作曲家，產生出幾部吾人期待已久，如梁寶耳先生所形容的，「符合中國古代樂論要求，能與天地同和的高水平作品」，成為影響世界音樂潮流的一大樂派哩。

越寫越長，越想越充滿希望。再不打住，就要被信報讀者懷疑晚學被您的高鄰東籬先生（鎧注：東籬先生長期在信報寫《醉酒篇》專欄，極盡對時弊嘻笑怒罵之能事）隔洋灌酒，不由自主跟著他老人家說醉話了。

祝頌

樂文俱安

晚學黃輔棠拜上
1987、12、14 於紐約

又：本不想在不該出名的領域用真名，但不用真名則對林樂培先生不大公平。希望是以文會友，而不是以文結仇。

「人的音樂」序

　　全因一個「緣」字，楊敏京先生竟毫不考慮學問、成就、輩
份、地位等因素，要筆者為他的新書「人的音樂」寫一短序。卻
之不恭，只好做文抄公，引些書中精彩之處，略抒觀感。

　　「依大師之見，純熟高超的琴藝是一流鋼琴家應有的修養，
唯琴藝須用來表達曲中的內涵，其本身並無價值可言。」——此
是書中有高見。

　　「其實，音樂那有甚麼正統與否之分，祗要是誠誠懇懇反映
人心的作品，都值得我們去洗耳恭聽。」——此是書中有膽色。

　　「由於數十年的深深相許，樂曲已化成老人血肉的一部分，
隨時呼之即出。」——此是書中有深情。

　　「我先不教你，回去自己試試看，看那種弓法和指法最適宜，
下次上課時照你的意思拉來聽聽，然後再和你仔細討論各種詮釋
法的所長和所短。」——這是書中有良師。

　　「主持邀請海外名人的先生們……，請善為珍惜您的請柬，
務必投寄給那些有真才實學的人。」——此是書中有厚望。

　　「大凡祗對藝術成品（不論是樂曲、美術、或文學作品）稍
有認識的人，很少會瞭解藝術家在創作過程中，在金錢上實際的
耗費和犧牲有多大。」——此是書中有知音。

　　「金戈爾不斷跟座上的學生打招呼，露出長者慈祥的笑顏，
有時又跟他們親切地說說話，隨後便蹣蹣跚跚邁著似乎跟地心吸

力相互對抗的沉重步伐，踱到鋼琴前坐下。唉！年逾古稀，眞是顯得老了，但方才不是明明指仍飛，弓亦揚，且琴韻甘美依舊麼？」──此是書中有文彩。

此外，如「旣然已經旗開得勝，可以急流勇退矣」，「事前竭力細心琢磨，臨陣仍能新穎如初」「我常想到這股因比賽而引起的力量，它可以載舟，也可以覆舟」等充滿「中文味」和「中文美」的句子，筆者甚懷疑英文原文有無如此精彩、精鍊、傳神、生動。翻譯文字到此境界，亦無價之藝術品矣！

最後，自引一段剛好寫於一年前，刊載於「樂典」雜誌第九期的短文作結束：

「當年胡乃元未得伊莉莎白女王大賽首獎時，國內對他甚冷落，只有兩個人例外。一位是蘇正途先生，邀請他回國，指揮東吳大學樂團爲他協奏。另一位便是楊敏京先生，多次在『音樂與音響』上發表文章作推介。二人均可謂「慧眼識英雄」之人。楊先生最近接掌清華大學外文系，忙得不亦樂乎，可是，仍然答應抽空爲『樂典』翻譯一些音樂文章，他過去多年的音樂譯文和文章亦即將由大呂出版社結集出版。如果外文界、中文界、新聞界，甚至軍政界，多幾位像楊先生這樣愛音樂，懂音樂的人，台灣樂界的事就好辦得多了。」

黃輔棠

1987、8、15 於紐約

多倫多以樂會友記

　　「知音不必相識」——加拿大安省華人音樂協會於一九八九年十一月十九日，在多倫多市仙尼加學院音樂廳，舉辦了一場以金庸此一名句為題的音樂會。以此為題，是因為全場壓軸之曲，是以這六個字作歌詞，長達六分鐘的大合唱——「知音不必相識」。身為下半場節目的作曲者，筆者得以忙裡偷閒，赴多市一行，結識了一群極為可愛的音樂朋友。本來，鑼響人聚，曲終人散，乃世事之常態。但這群朋友的情誼、業績、形象、精神，在筆者心中，卻不但曲終而不散，反而日久更見純濃，更顯珍貴。且以笨拙之文筆，為他們勾幾幅素描，作個小紀念。

不在場的朋友

　　筆者乃屬「五無先生」（無德、無才、無名、無位、無關係）之輩，怎麼能令遠在多倫多且素不相識的一群音樂朋友賠錢、出力、受苦，為我辦整整半場作品音樂會？相信這是不少人，包括筆者自己在內，都覺得不可思議之事。追根尋源起來，不能不感謝表面上跟這次音樂會全無關係的女中音歌唱家趙佩文和梁寧。

　　大約一年前，香港的男高音歌唱家麥志成兄來紐約探望家人。業師林聲翕先生囑筆者為麥兄介紹紐約音樂界的朋友。我第一個想到要介紹的人，就是趙佩文小姐。跟筆者大不相同，趙小姐是屬於「五能」級（能唱、能演、能導、能教、能講笑話）人

物，是第一位在茱莉亞音樂學院取得聲樂博士學位，並在母校開課授徒的中國人。連鄧韻那麼鼎鼎大名的同行聲樂家，都對她敬之愛之若姊，護之戲之若妹。那天給她打電話，真不巧，一個唯一對幾方面都方便的時間，已讓梁寧夫婦「訂」去了。除非梁寧能改時間，否則我便要負師所托。而對讓梁寧改時間，我不敢寄任何希望。因為曾不止一次聽到不同的人說，梁寧是個相當高傲、孤僻，不大跟一般人來往的人。遠在香港的麥志成兄，也聽過類似傳說，對我表示沒有興趣高攀這樣的朋友。可是，結果出乎所料。經過趙佩文一番電話來往，梁寧夫婦居然提出，乾脆一起飲茶算了。我心想，大概是趙佩文面子特別大之故吧。

那是第一次見到梁寧，直覺的印象剛好與聽來的相反。她不但對麥志成兄坦誠介紹紐約和歐洲的「樂市」行情，對我這個「五無先生」也毫無架子。真是人言可畏，聞不如見。她的新婚先生譚柏楊，是個土生華僑，一直在美國受教育，可是，不但國語粵語流利，而且對中國的音樂、文化、歷史、社會、政治、風俗、人情，相當熟悉和有見解，更令筆者暗暗稱奇。臨別時，我送了一盒拙作錄音帶給他們夫婦作見面禮。

三個月後某晚，已經入睡，突然接到梁寧電話，說她的乾哥哥黃安倫專程從多倫多開車來紐約聽卡拉揚指揮柏林愛樂交響樂團的音樂會，剛抵達她家。她一定要介紹我認識她的乾哥哥，並說我們會聊得來。於是，第二天一早，我初識了這位早聞大名的作曲家，安省華人音樂協會主席黃安倫，以及與他同行的古典音樂「發燒友」，多倫多華人室樂團經理梁德威先生。

初識在上午。到了下午，我們已經像數十年的老朋友般無所不談，甚至互相批評對方作品的長短之處而毫無顧忌。臨別時，黃、梁二位表示，希望能在多倫多辦我的作品音樂會，但要等回到多市，跟其他幾位協會董事商量過後，才能作決定。

如果說，此次音樂會是個果，那麼，有意無意，直接間接的

下種人，就是以上提到的幾位師友。

　　此刻，梁寧正在歐洲演歌劇，要半年後才能回紐約。趙佩文則不久前才為筆者唱錄了十七首「半藝術歌曲」。我想付她一點車馬費，她堅決拒收，只好借花敬佛（趙小姐是虔誠的佛教徒，密宗弟子），把杏林子送給我的「重入紅塵」一書轉送給她，表示謝意和希望。

黃安倫

　　「中國新音樂的誕生和她的不朽音樂，必定是和大時代大氣候互相呼應的」——香港樂評家李健之先生如是說（見「大氣候和藝術作品」一文，一九八九年九月十九日，香港信報）。

　　黃安倫的音樂，在眾多當代中國作曲家的作品中，無疑地，與大時代大氣候呼應得特別緊密，特別強烈。

　　單是前後兩次天安門事件，就激發他寫出了歌劇「護花神」（1978），「C 大調交響樂」（1980），「天安門序曲」（1989）等多部大型作品。今年（一九八九）九月十六日，近三百人的合唱團在紐約林肯中心演唱了他的大合唱「欲哭聞鬼叫」，排練演出時，不少合唱團員都是含著眼淚在唱。今年十一月十二日，多倫多市交響樂團在加拿大作了「天安門序曲」的世界首演，多位西人聽眾當場感動得泣不成聲。若非作品本身寫得極好，是不會有這樣強烈震撼力的。我本來以為，他寫完「天安門序曲」後，「六‧四」的情結已解。誰知他還準備寫另一首交響樂，其中兩個樂章，將會用天安門學生的「絕食宣言」作歌詞，寫成大合唱。

　　「把當今西方現代作曲界比作『淤泥』，實在是一個不得已的結論。讀者如不相信，大可捫心自問，當收音機放出所謂『現代音樂』時，閣下有多少次是可以不扭開而欣喜地聽下去的？」——黃安倫本人如是說（見「出淤泥而不染的作曲家」一文，一九八九年十月廿一日，多倫多星島日報）。

在匹茲堡大學和耶魯大學研究院，他修的十二音列課程，成績都是Ａ＋。他的管弦樂曲「劍」，用了大量十二音列技法，曾由 John Giordano 指揮 For Worth Symphony 灌錄成雷射唱片，凡聽過的學院派行家，無不叫好。

黃安倫，實在是有資格這樣說話的人。說破皇帝的新衣，不但需要穿透表象，穿透時空的眼光，更需要無所畏懼的良知和勇氣。

「這首曲子，彈過一次後，就會在腦子中轉來轉去好幾天，趕也趕不走。」——常常跟黃安倫口頭「抬槓」的安倫嫂，才華橫溢的鋼琴家歐陽瑞麗女士，為我彈奏了黃安倫新出版的「詩篇第一百五十首」後，如是說。

我忍不住補充了幾句：「我也有同樣的經驗。凡寫完一首曲子，如果其旋律仍在腦子裡轉來轉去，趕不走，這首曲子一定成功。」

與黃安倫兩三年前的作品如歌劇「岳飛」，清唱劇「大衛之詩」等相比，這首新作品明顯地簡單、自然、「中國」得多。但簡單，卻不單薄；自然，卻功力處處都在；「中國」，卻因其內容的宗教性，世界性而並不受國界與民族之限。我禁不住大聲呼喊：「黃安倫，多寫這樣的作品；這是返樸歸真之作，你已經有資格返樸歸真！趕快返樸歸真！」

其實，論作曲功力，論作品的交響性和音響技法的豐富，黃安倫是我的老師。可是論年齡，我卻長他一歲，所以說話便直來直去，不必顧忌。

人生得友如此，夫復何求！

賴德梧

說起來慚愧得很，賴德梧先生在海外默默為中國音樂耕耘了十幾年，我身為學弟，過去卻完全不知道。連這位出類拔萃的學

長之大名，亦遲至一年多前才第一次聽到。

　　作爲多倫多華人室樂團的創辦人，音樂總監兼指揮，這十幾年來，他指揮在加拿大演出過的中國曲目有「黃河大合唱」、「梁祝小提琴協奏曲」、「嘎達梅林交響詩」等不下幾十首；由他邀請合作過的中國音樂家有傅聰、劉詩昆、殷承宗、劉德海、梁寧、呂思清、胡曉萍等；由他指揮在加拿大首演的中國作曲家新作品有黃安倫的「岳飛」序曲，陳永華的「慶典」序曲，陳嘉年的管弦樂曲「觀音」，葉小鋼的「喜瑪拉雅山的崩潰」等。這次筆者兩首從未演出過的新作品「紀念曲」（小提琴與管弦樂）和「西施幻想曲」（小號與管弦樂），得以從紙上之音符變爲可聽之音樂，亦是拜賴先生之最後決定所賜。

　　「在世界樂壇，如果沒有立得住脚的中國作品，中國音樂就永遠沒有地位。」當我問賴先生何以甘做敢做一般指揮家都敬而遠之的指揮新作品工作時（例如大指揮家卡拉揚，便終生不指揮新作品首演），他這樣回答。

　　「你不怕新作品失敗，會影響音樂會的票房和你自己的形象嗎？」我問。

　　「指揮新作品，的確要冒風險，我也曾經歷過指揮某首新作品時聽衆罵聲四起的尷尬場面。但是，如果沒有人肯冒這個風險，眞正好的作品，又怎有機會冒出頭呢？」他答。

　　就我自己的親身經歷，賴先生不但有膽，而且心細，即使指揮像筆者那幾首屬於「簡單」一類的作品，他都一絲不苟地再三研讀總譜，在總譜上標上各種只有他自己才看得懂的記號，並不厭其煩地跟作曲者討論各段的速度、力度、意境。難怪當年（一九八三）他在樂團的銀行戶口僅得一百多元時，卻敢租下多倫多最貴最大的音樂廳，以七十多人的專業樂團伴奏，連續兩晚演出「黃河大合唱」等重頭曲目，取得音樂上，經濟上，影響力上的巨大成功（音樂會後，樂團的銀行戶口增至一萬多元。嚴良堃先

生看了他們的演出實況錄影帶後，當即邀請他回北京指揮中央樂團演出黃河大合唱）。

這一次音樂會，雖然排練時間極少，又多數是新作品，但由於賴先生「胸有成樂」，又選對了獨奏者，加上樂手和合唱團員均鼎力合作，所以演出效果比筆者所預期的要好得多，音樂意思都大體上出得來。

據掌管財政多年的樂團經理梁德威先生告訴我，十幾年來，每年兩場大型音樂會，樂團團員都是按排練演出次數支領薪水。可是，付出心力，時間均最多的賴德梧，卻從未支取過一分錢酬勞。我問他何能如此，他說：「樂團經費有限，如果我拿了錢，必須花錢才能買得到的排練時間就要減少。身為指揮，於心何忍？」

真為有這樣一位好學長、好老師、好朋友而自豪自傲。

許慶強

很難想像，不少團員連譜都不會看的業餘合唱團，怎麼能把三首寫法近似賦格，音準、節奏、配合都難度相當大的合唱曲唱下來。直到聽完第一場排練，這塊從紐約「懸」到多倫多的心中大石，才落下地來。我既驚奇，又感動，便問賴德梧先生，他是怎樣排練合唱的。他沒有回答，卻把我帶到一位年紀約五十來歲，紅光滿面，充滿笑容而相當有「威勢」的男士面前，向我介紹：「這位是許慶強先生，安省華人音樂協會副主席，也是多倫多華人合唱團的團長兼指揮。你想知道排練的秘密，要問他。」「哦，這就是許慶強！」——我心想，趕忙走上前，跟他粗大而溫暖的手相握。

早在幾個月前，就聽劉樂章老先生（下文還會介紹到）多次提起這個名字，說他是出色的男低音歌唱家，唱得好，人也好，是多倫多華人音樂圈極受尊敬的人。這次來多倫多前，我把一首

可用粵語唱的藝術歌曲，陳子昂的「登幽州台歌」重新移調抄譜，就是特別為了適合他的音域，想請他試唱的。他不等我開口，就先對我說：「你的歌很難唱，但唱會後便越唱越有味道，越聽越好聽。」聽到這句話，我自然高興之極。對一個作曲者說來，還有什麼榮譽，高得過有人真正喜歡他的作品呢？我問：「能不能告訴我，你們是怎樣把歌練出來的？」他說：「講出來你可能不相信。我們先把三首歌錄下來（作者註：這三首合唱曲的首演是嚴良堃先生指揮中央樂團唱的，有個頗為滿意的錄音），強逼每人都買一盒，先聽熟。然後，請鋼琴伴奏把四個聲部分別彈奏並錄音，讓團員跟著錄音，把自己的聲部學會，再各聲部分開練。到最後，才四個聲部合起來一起練。」我說：「罪過，罪過，把你們搞慘了。」他說：「先苦後甜，值得。以後我們唱較為複雜的作品，就不那麼困難了。」

　　排練完後，我們一起去中國餐館「宵夜」。閒聊中，知道許先生雖然專業出身，曾獲獎學金到英國深造，曾在東南亞各地多次舉行獨唱會，但到多倫多後，由於環境限制，所從事的職業卻是建築裝修。這更增加了我對他的尊敬。職業，本來就不應分貴賤；藝術，更不一定要賣錢。不以藝術求名求利求飯吃而仍然深愛藝術，說不定其藝術會更純真，更瀟灑。許慶強先生，為我樹立了榜樣。

凌高

　　抵達多倫多的當晚，梁德威先生把有關此次音樂會的十多篇報導和文章拿給許斐平兄（下文將會介紹到）和我看。特別吸引我的，是「時代週報」上一篇署名「凌高」的文章。其吸引我之處，不是他說了什麼特別好聽的話，而是文章一開首，就引用了香港樂評家梁寶耳先生論古典音樂可以令世界更加和平的一段話。梁寶耳先生是筆者十分尊敬的長輩朋友。見文如見人，所以，

未見凌高其人，已先對他有三分好感。

　　第二天晚上，剛進排練場，一位敦厚結實，個子不算高的年輕人站起來跟我打招呼。德威先生向我介紹：「這位是陳子愉先生，凌高就是他。」我喜歡向新認識的朋友「查根問底」。一問之下，原來凌高兄來自香港，現在在多倫多大學主修作曲。我問：「你認識梁寶耳嗎？」他說：「不認識，但常看他的文章。」「是在信報上看到的嗎？」「不是，是我爸爸定期從香港寄來的。我可以問你一個問題嗎？」「當然可以。」「我看過你三首合唱曲的譜，看得出來你受巴哈的影響很深。爲什麼在這三首曲子中，你都沒有用巴哈最常用到的『掛留音』呢？」我從未想過有這樣一個問題，更沒想到一位剛認識的朋友，一開口就問這樣一個題，只好從實作答：「這個問題問得好，但我現在回答不出來，請讓我想一想。」這時，排練開始，我們的第一次談話到此結束。

　　第二天一大早，他打電話來，說他上午有課，下午有空，可以帶我去遊遊多倫多市區。可惜下午已與賴德梧先生有約，要到他家討論幾首曲子的速度問題，便約他晚上再聊。

　　當天晚上，趁著排練鋼琴協奏曲時，我們在排練場外繼續昨晚的聊天。本來以爲是漫無邊際的閒聊，誰知他打開一張紙，上面寫了十幾個問題。好一副正式探訪的架勢！「你還沒有回答我昨天的問題，爲何沒有在合唱曲中用『掛留音』。」本來以爲昨晚他只是隨便問問，答不答都能「矇混過關」，想不到他「玩真的」。我只好答道：「有兩個可能性。第一是我沒有把巴哈這一招學好練熟，臨陣不會用。第二是從內容出發，用不到這一招。也許兩種可能性都有一些。」

　　接下來，他問了不少當今作曲界相當熱門而敏感的話題。篇幅關係，此處只錄兩、三個比較有趣的短問答。

　　問：「中國音樂的路應該怎麼走？」

　　答：「作品最重要，歷史最公正。與其花錢花時間開會寫文

章探討路怎麼走，不如把錢和時間花在多寫作品和把作品變成聲音上，讓以後的歷史再作結論。巴哈的路、貝多芬的路，都是先有作品，後才有路的。」

問：「十二音列技術能不能有助於中國音樂發展？」

答：「我個人對五聲音階和十二音列均有很大偏見。以蘋果作比方，純粹五聲音階是未熟的蘋果，十二音列是熟過頭，已經發酸的蘋果。最新鮮可口的蘋果，是調性和調式與十二平均律的結合。」

問：「對我這樣一個學作曲的學生，有何忠告？」

答：「一、多讀經典著作。二、多做對位練習。」

對談結束後，他拿出兩首作品給我看。我問：「是習作還是創作？」他說是創作。我說：「既是創作，恕我無法提出意見。」他問：「爲什麼？」我說：「第一、我的功力達不到不聽錄音只看譜，便提得出中肯意見的程度。你如果對這兩首作品自己滿意，應該不惜代價，做個好錄音，然後才有可能遇到知音。第二、我個人的經驗是，習作，一定要乖乖的拿給老師批改；創作，則宜我行我素，任何人的意見都可以不聽。」他點點頭，沒有不滿和失望的神色。

無意中交到這樣一位朋友，不亦樂事乎？

約翰・李道

天下母親對女兒出嫁，最在意之事，大概莫過於女兒是否被丈夫和婆家的人所喜所愛所善待。作曲家對自己新作品初演的心情，與此很像：唱奏的人和聽衆喜歡自己的作品嗎？他們能體會和表達出自己想要的意思嗎？

帶著這種多少有點惶恐緊張的心情，我聽了「西施幻想曲」的第一次排練。頗出意料。從未聽過中國戲曲音樂也不知道西施是誰的小號獨者約翰・李道（John Liddle）先生，居然把這分別

表現西施與范蠡相戀時的甜蜜，被迫入吳時的無奈，在吳宮歌舞時的片刻歡娛，以及夫差死後的哀痛等情緒變化甚大，技巧難度亦高之四段樂曲，吹奏得相當自然而動人。

我以前不大認同「音樂是國際語言」的說法。此時，則不得不承認，全靠了這種國際語言，李道先生與我得以不必交談，便有默契，便成朋友。從他吹奏時的專注，投入，享受，從他問我能否將來為他寫一首小號協奏曲時真誠熱切的眼神，我知道，我們已經成了可以終生合作的朋友。

巴禮‧史德伯恩

合唱團的男低音聲部，有一位洋人歌手。起初，我有點納悶：洋人唱中文歌，即使音高都唱得對，但如字咬不準，不也是另一種搗亂嗎？預演完休息時，許慶強先生介紹這位洋人給我認識。我先用英文說一句：「很高興認識你。」他卻用標準國語回我一句：「很高興認識你。」這下子，我知道自己小看人了。一聊之下，知道他精通日文，平常從事翻譯工作，也以英、日文互譯為主。既然中文只是「副修」，大概只是比我的英文強一些吧？我當時這樣想。

演出完後的聚餐會上，我們剛好同坐一桌。為免冷場，必須找話題。忽然想到三首合唱曲歌詞的中譯英問題，便開口向他請教。這下子，真是開口有益，引得他興致勃勃地當場為我把三首歌詞（其實只是三句話，每句話既是標題亦是歌詞）統統譯成英文，並跟我詳細解釋為何要這樣譯，為何不應那樣譯。連「易經」、「論語」這種專有名詞，他都不必經過查證，馬上就能寫出來。看來，我又一次小看人了。

這三首歌詞均是經典名言（在筆者心中，各自代表了天、地、人的精神），篇幅不長。徵得巴禮‧史德伯恩（Barry Steben）先生同意，現在把譯文抄錄於此，供對中英文翻譯有興趣者參

考：

一、天行健，君子以自強不息（選自「易經」）。

　　Heaven moves with power, the superior man strengthens himself without cease (I Ching——Book of Changes)

二、歲寒，然後知松柏之後凋（選自「論語」）。

　　Only when winter comes do you know the evergreen's endurance (Analects of Confucius).

三、知音不必相識（金庸）。

　　Bosom friends need not be acquainted (Louis Cha)

　　分手時，他用中文對我說：「你的歌，會永遠留在我心裡。」我也用中文對他說：「你的譯文會永遠留在我心裡。」

　　回到紐約後，有一次跟他通電話，閒聊起來，才知道他原來除翻譯外，也在多倫多大學（University of Toronto）東亞系執教鞭，所開的課盡是「日本文化史」、「中國思想史」、「中國古代哲學」一類課程。難怪他的中文和漢學那麼好。起碼，「深藏不露」這一中國傳統高招，他已得真傳。我幾次小看人，相比之下，功夫比他差太遠。

　　將來的西方漢學界，如果出現一位名叫石百睿的後起之秀，就是這位史德伯恩先生。這次，我不敢小看人了。

劉樂章與吳智輝

　　一年多前，遠居高雄市的長輩朋友劉星先生，給筆者寄來兩位住在多倫多市的朋友之姓名地址，囑我跟他們聯絡。據劉星先生介紹，這一老一少兩先生，長者劉樂章，曾長期以武夫曼為筆名，在香港報刊寫音樂專欄；少者吳智輝，長期協助劉老先生寫作，自己也以光軍為筆名，寫些為中國音樂搖旗吶喊的文章。經

過多次書信電話來往，我們已變成熟朋友，卻直到這次才有機會互識廬山真面目。

劉老先生已退休多年，雖然視力不好，但仍堅持寫作。抵達多倫多第二天中午，黃安倫夫婦駕車陪我去看他。他堅持要作東請我們飲茶。找到位子坐下後，他拿出一個大信封，說是送給我的。打開一看，原來是七、八份有關這次音樂會的報導和專文，連同報刊名稱和刊登日期，剪貼得整整齊齊。我正要道謝，他說：「知道你們忙，大概沒有時間做這種事。我有的是時間，正好剪貼下來給你拿回去做個紀念。」當時，我心裡一熱，不知怎麼的，突然聯想到遠在大陸垂簾聽政，下令屠殺青年學生的那幾位老人。同是老人，為什麼劉老先生對晚輩那樣關懷、扶助，而那幾個老人卻對晚輩那樣窮凶極惡，非趕盡殺絕不可？莫非不受制衡的權力，就像金庸小說中的「葵花寶典」（見「笑傲江湖」），會讓人變性，甚至變成魔鬼？捧著劉老先生這份情重之禮，我為自己慶幸，也為劉老先生慶幸。慶幸自己又得到一位長輩的關愛鼓勵，慶幸劉老先生在海外得以安享晚年，做些予人予己快樂的事，而不必為爭權保位而誣人殺人。

吳智輝先生，則因他忙我也忙，遲至音樂會開始前二十分鐘才見到。當時看到一位高大憨厚的年輕人，扶著劉樂章先生慢慢走過來，我便上前打招呼：「吳智輝先生嗎？」他笑著點點頭。以前跟他通電話，聽他講一口標準廣東話，沒想到他長得一點不像南方人，倒像個關外大漢。找到位子坐下後，他也送我一個大信封。打開一看，裡面全是有關前輩音樂大師黃友棣先生的資料。有樂譜、錄音帶、錄影帶，還有一本剛剛才出版的「鋼琴獨奏抒情曲」。記得曾在電話中，討論到黃友棣先生的作品在中國新音樂史上的定位問題，我對智輝兄說過一句話：「棣公有些我極喜愛的作品，如『問鶯燕』、『遺忘』等，手邊都沒有好的錄音。」沒想到一句無意說出的話，聽在一位有心人耳裡，會變成這樣重

的一份禮物。

每當我看到一些文化衙門和**機構**，把錢一大把一大把花在一些當時**轟轟**烈烈，過後無影無蹤的**事**情上，便總要做一番白日夢：如果把這些錢分一點出來，錄製和出版中國近代重要的前輩作曲家作品，該有多好！可惜，天下衙門大概很少由像吳智輝這樣的「傻瓜」來執掌，所以我的白日夢至今還在做。

音樂會結束後，智輝兄對我說了一句令我感念至深的話：「你的作品風格與黃友棣教授不同，但仍然是中國的。」

賴家母女

當初我知道「紀念曲」小提琴獨奏部份是由一位年僅十六歲的女孩擔任時，說實話，有點擔心。這首曲子，直接的寫作動機，是紀念中國大陸十年浩劫中，多位以身殉道，值得千秋百代紀念的人物。很難想像，一位生長在加拿大這樣一個近乎世外桃源，根本沒有機會經歷過苦難，又是獨生女兒的小朋友，能把那種深沉、哀痛、偉大的內涵，體會和表現出來。

可是，就是有這樣近乎奇蹟的事：賴文欣小姐的演奏，居然讓我這個小提琴老師出身，對技術和音樂都挑剔得近乎吹毛求疵的人，大體上相當滿意。第一次合樂隊排練，我自己已經很滿意，可是她卻覺得沒有平常拉得好，難過得哭起來。第二天，我向她提出一些細節要求，她十分虛心，合作，完全沒有一般獨生子女特有的那種嬌驕二氣。排練完回家途中，她在車上主動陪她的鋼琴家媽媽練合唱，並告訴她媽媽，她常有一種把四個聲部同時唱出來的欲望。

所有這些，令我產生強烈好奇心，很想一探賴家夫婦教女的秘密。

返紐約前幾小時，趁記者訪問許斐平的時候，我請賴夫人向我「揭秘」，她向我講了一番千金不換的話。

原來，他們一家三代均是虔誠的基督教徒，女兒從小就被父母和祖父母身敎言敎，懂得做人要謙卑、真誠、愛人、助人。他們夫婦從不督促女兒練琴和做功課，但是對女兒的「做人」，卻管敎極嚴。能做的家務，如清潔、洗衣、洗碗等，必須自己做，甚至幫大人做。對長輩，絕不容許沒有禮貌。一有逾規越矩，輕則敎，重則罰。零用錢從不多給亂給，更不實行不少西方家庭出錢讓小孩子做家務那一套。當然，學費和買樂器的錢是從來不省的。「你們打不打女兒？」我問。「怎麼不打？文欣十五歲時還被我打過一次。」賴夫人的回答，幾乎讓我不敢相信。「那次是這樣的：一天傍晚，我下班回到家裡，人非常疲倦。平常文欣見我回來，總是親熱地叫聲『媽媽』，然後跟我擁抱，問我好不好。但那天她只『嗨』了一聲，就走開了。我想也沒想，走上前去，『拍』地一下，打了她一個耳光。出手後，後悔已晚。感謝上帝，文欣不但沒有生氣，沒有怪我，反而知道是她自己不對，向我道歉。這時，我自己忍不住，哭了起來。結果，母女相擁，大哭了一場，眼淚把彼此心靈上蒙的灰塵都洗乾淨了。」

　　筆者雖然不是基督徒，但對賴家這種敎育下一代的宗旨、方法、成果，萬二分欽佩，仰慕。如果天下父母都對兒女這般慈愛而嚴格，這個世界不知會減少多少不幸，增加多少歡樂。

許斐平

　　瞭解一個人，比認識一個人，困難得多。

　　一年前，就已認識了許斐平兄，知道他曾在多次國際比賽得獎，其中包括以色列第四屆魯賓斯坦鋼琴大賽金牌獎。但我天性較爲相信自己的親眼見親耳聽，不大以擁有什麼什麼學位，得過什麼什麼獎牌來衡量人，所以，一直沒有對他「另眼相看」。直到這次共赴多倫多，有機會聽他台上台下的演奏，常常一起聊天，才知道自己以前真是有眼不識泰山。

音樂會上，坐在觀眾席，得以從容地欣賞他彈奏貝多芬的第四號鋼琴協奏曲。從頭至尾，我深深被他那高貴的氣質（這種高貴氣質，在今天之平民社會，越來越罕見），不著痕跡而又無處不在的超凡技巧（聽他彈琴，有點像看山溪流水，只覺得水向低流是天經地義之事），美得無法形容而變化多端的音色和樂句處理（有時像天鵝絨般柔軟，有時像陽光般明亮，有時像一聲輕喚，有時像巨人長嘯）所吸引，所傾倒，禁不住一再為他喝彩。西方樂評人士稱他是「樂壇瑰寶」，果然是名至實歸，絕無過譽。也怪不得曾跟中國幾位第一代鋼琴大家都合作過的賴德梧先生，特別推崇他是中國第二代鋼琴大家的代表性人物，並樂觀地斷定：長江後浪，必推前浪。

　　音樂會後第二天，在賴德梧先生家裏，趁著記者來採訪前的空檔，我求他彈黃安倫題獻給他的新作品「舞詩」。他說才拿到譜不久，尚未練好，恐怕彈不下來。我說主要是想聽音樂，彈得斷斷續續也沒有關係。經不起我再三請求，他只得勉為其難開始彈奏。結果，又是大出所料。他不但把這首技巧極為艱深（比李斯特的難彈作品還要難！），長達十幾分鐘的巨作一口氣彈下來，而且把曲中那深沉的熱情、磅礴的氣勢、如詩的意境、如舞的律動，都表現得淋漓盡致。如果把聽他彈貝多芬第四鋼琴協奏曲，比喻為看一條平和的山溪，那麼，聽他彈黃安倫這首「舞詩」，就像面對洶湧澎湃，百折不回的黃河、長江。一曲奏完，喝彩之後，我禁不住說：「最好的演奏，往往不是在舞台之上，而是在舞台之下。可惜，只有極少數人能聽到這最好的演奏。」黃安倫則是滿眼淚水，前去握住許斐平的手，久久說不出一句話。我猜想，如果他把話說出來，一定是：「彈得太好了！怎麼樣？阿鏜，我的作品沒有獻錯人吧？」

　　回到紐約，馬上給許斐平的好朋友，祖母級的傑出合唱指揮家尤美文女士打電話，告訴她許斐平在多倫多的演奏有多成功。

她說：「兩週前，我跟幾個朋友去華盛頓甘迺迪中心聽許斐平的獨奏會，每張票賣七十五元美金，票全賣光。可是，你知道嗎，在美國音樂界這樣被看重，受歡迎的人，中國人反而不識寶。前不久，他去台灣演奏的申請，才被打了回票。」我說：「不要急。我們等著瞧，今天打他回票的人，明天會以他為傲的。」

梁德威

「怎麼這世界上還有這樣純，這樣好的人，又讓我遇到了？」每當想起多倫多華人室樂團經理，黃安倫口中「每次演出的關鍵性人物」梁德威先生，我總禁不住這樣想。

許斐平和我抵達及離開多倫多，是他冒著風雪嚴寒開車接送。我住在他家裡幾天，給他一家麻煩不少，讓他破費不輕，可是連一點象徵性小禮物，他都再三推卻不肯收。為了讓我回紐約時能帶上最有紀念意義的禮物——演出實況錄音和錄影帶，他硬是不顧幾天來日夜「苦戰」的疲倦，工作至深夜三時多，直到全部轉錄好才入睡。

幾天來，我目睹他為了演出而日夜辛勞。從節目單的內容收集、整理、翻譯、編排、印刷、到籌款、銷票、聯絡；從一天幾十通電話，臨時找人搬鋼琴和調音（要等獨奏者選定了鋼琴才能搬，搬好了才能調音，其時卻正好是西人不工作的週末），到演出時的錄音錄影，他都無一不親力親為，出謀出力。

如果說，黃安倫、許慶強、賴德梧等安省華人音樂協會的主腦人物長期出錢出力出時間，一心只為了推展華人音樂活動，卻還聽得到觀眾給他們的幾下掌聲喝彩聲，則梁德威先生便是永遠在幕後，只出錢出力而從不出頭的無名英雄。

告別多倫多之際，與德威先生在機場咖啡廳小坐。他說希望能與北美洲其他華人音樂組織、團體聯合起來，共同出錢，請些大陸、港、台真正優秀的音樂家來美加演出，這樣，力量既大，

各自的經濟負擔亦輕些，問我有何好介紹。我不是個活動型的人，認識的人不多，所以無以回答。僅在此把這個訊息傳開，希望能傳到有心人耳中。

在多倫多短短幾天，以樂會得這麼多好朋友，實在是人生一大快事。小遺憾的是問遍能問的人，居然沒有人識得筆者極爲心儀，現居多倫多市的詩人作家黃國彬先生。黃先生的「中國三大詩人新論」一書，筆者讀了十次以上，私心推許爲可與王國維先生的「人間詞話」相提並論（王作宏觀，黃作微觀）之近代中國文學批評經典之作。

「雖說知音不必相識，如能相識，更妙。」這是金庸先生另一名句。甚願日後有機緣拜識黃國彬先生，亦願天下眞善美之人之事之作，有更多知音；知音之間，皆有緣相識相會。

一九八九、十二、十九紐約
原載於香港《明報月刊》一九九〇年三月號

附錄

訪阿鐺

<div style="text-align: right">何硯平</div>

　　當中央樂團的指揮嚴良堃把指揮棒在空中猛然一煞，樂聲也隨之嘎然而止時，北京音樂廳裡頓時響起了經久不息的掌聲。這次音樂會的作者阿鐺先生被擁上舞台，攝影機和照像機紛紛對準了他，阿鐺頻頻向觀眾和演員鞠躬致敬。由中央樂團主演的阿鐺作品音樂會獲得圓滿成功。第二天，一月十五日，記者在阿鐺的下榻處，採訪了這位第一個在北京開音樂會的台灣作曲家。

阿鐺小傳

　　剛屆不惑之年的阿鐺，祖籍廣東省番禺縣，原名黃輔棠。這位作曲家還是小提琴演奏家和音樂理論家。他個子不高，眼睛炯炯有神。初接觸時給人不善言談的印象，而深談起來，才見阿鐺豐沛的情感和厚實的音樂修養。

　　阿鐺自幼習琴學樂，曾在廣東生活、學習了十幾年，七十年代初到了美國，就學於美國肯特州立大學，獲音樂碩士，曾隨馬思宏、馬科夫等先生習小提琴；從華特遜、張己任、盧炎、林聲翕等習作曲，後受聘於台灣國立藝術學院任教，並兼任實驗管弦樂團首席。他著有《小提琴教學文集》、《小提琴入門教本》、《阿鐺小提琴曲集》、《阿鐺歌曲集》、歌劇《西施》、還有音樂評論集《談琴論樂》等。他的小提琴作品，已由日本著名小提琴演奏家久保陽子演奏錄製成雷射唱片、盒式磁帶，取名《鄉

<div style="text-align: right">訪阿鐺　189</div>

夢》，在台灣、香港、日本、美國等地發行。他譜寫的歌曲《烏夜啼》、《金縷衣》被高雄市歌曲比賽會指定為參賽者的必唱曲目。《啊！祖國》、《鵲橋仙》、《金縷衣》、《虞美人》等歌曲被大陸一些音樂院校選為教材。

令人耳目一新的音樂會

　　一月十四日在北京公演的音樂會主要演唱了阿鏗譜寫的部分歌曲。歌曲有的淒婉，有的明快，有的渾厚，有的悲壯，但都情真意切，令聽者動情。這些歌曲的歌詞大部分選自中國古典詩詞，另有幾首則是阿鏗以山苗為筆名自己填寫的。其三首合唱歌曲別具一格：選自《論語》、《易經》語錄：「歲寒，然後知松柏之後凋」，「天行健，君子以自強不息」。這三首歌，一句歌詞反覆詠唱，一詠三嘆，給人留下十分深刻的印象。

　　這些歌曲不僅受到觀眾的喜愛，還得到行家們的讚譽。香港音樂界德高望重的韋瀚章說：「詞與曲的配合貼切，感情與聲韻很和諧。」台灣大學中文教授曾永義說阿鏗「對於歌詞的意境體會得相當深，對於語言的旋律掌握得相當準，由此而將歌詞融入音符，再用音符將歌詞詮釋出來。也因此他果然作到了『情情化音樂』，他果然達成了『歌歌唱心聲』。」大陸音樂界的一些知名人士也給予他相當高的評價。中國音樂家協會前主席呂驥稱讚阿鏗的歌曲是「心靈的呼喚」；現中國音樂家協會主席李煥之則用「思親、思國之情，如訴、如潮之聲」概括阿鏗歌曲的特色；中國音樂家協會副主席李凌為之題寫了「獨創新聲」四字。原中央音樂學院院長吳祖強先生題詞「歌樂訴心聲」。不少演唱家對他的歌曲也十分喜愛，著名女高音劉淑芳說，我是含著淚唱完《啊！祖國》這首歌曲的。

情情化音樂

　　阿鏗的歌曲具有如此藝術魅力，並非偶然。最重要的原因是

歌中有純眞的感情在。阿鏜說：我以爲作曲一要有眞感情，二要有想像力，三要有功力。缺一者，不宜作曲。我創作時，往往是感情衝動到不能不發時，因爲自己是學音樂的，便自然想用音樂作媒體使感情升華、傳達、宣洩。這也是《阿鏜歌曲集》之所以取金人元好問詞：「問世間，情是何物」作爲總題的緣由。阿鏜動情地說：親情、愛情、人情、家國情，都是情，情情可化爲音樂。我的每首歌曲都是一段情結。

阿鏜還向記者講述了幾首歌的創作背景：

——每當我想起慈父的音容笑貌，想起年幼時慈母把她捨不得吃的最好東西留給我吃時，就會產生一種略帶酸味的幸福感。如今，我的慈父已離開人間，慈母遠隔重洋，無以相報，所以作了《魯德頌》獻給慈父，《遊子吟》獻給慈母。

——《知音不必相識》這一合唱曲，是我爲金庸先生譜寫的。在當代文人中，我最敬服的是金庸。我從金庸的武俠小說中悟出很多拉小提琴的道理。我常恨無緣與金庸相見，後來金庸也知道了我，便親筆題了「知音不必相識」幾個字。幾經周轉，送到我手中。見此題字，我思潮澎湃，隨即譜寫了這一合唱曲，表達「心有靈犀一點通」的知音間的情感。

寫得最成功，最感人的還是《啊！祖國》和爲李後主的《虞美人》、《浪淘沙》等譜寫的歌曲。阿鏜把他去國離鄉之苦、思國之情一傾於這幾首歌中。

他幾乎是含著淚講述了下面的話：我自幼讀李後主詞，雖然覺得好，但從未產生過刻骨銘心的悲苦共鳴，甚至覺得那是亡國之音，固然楚痛堪憐，但入之於歌，傳唱開去，於國於民何益？直到有一天，自己也離開了故國，無法回去，夜深人靜時，再讀後主詞，突然像觸電一樣，所思、所感、所欲唱者，竟然非李後主詞不能表達。

《啊！祖國》　也是這種苦戀祖國情感的結晶。阿鏜說：七

十年代初，陳璧華小姐在香港聽了傅聰的音樂會後，寫了一首詩。據說傅聰讀到這首詩，感動得當場落淚。一九七五年初我的文友麥港把這首詩寄給我，我讀後數晚無法成眠。思國悲國之情，如潮如火如電，遂化作一歌。或者這種情感是身居國內的人所不能理解的。遊子思鄉，遊子眷戀故國啊。

阿鏜的情懷

　　阿鏜的歌曲固然以情見長，然而旋律、意境、功力也兼佳。他不僅有深厚的西方古典音樂根柢，而且對祖國音樂藝術和歌賦、戲劇、小說、詩詞、繪畫等姐妹藝術也有很高的修養和造詣。阿鏜力求自己創作出的歌曲富有中國氣魄，中國風格。他對記者說，現在世界音樂大賽上，被選定的歌曲全是西方的，因為沒有合適的中國歌曲，參賽的中國人也只好唱外國歌。為甚麼我們不能創作適合用美聲唱法的中國歌曲，讓中國歌曲在世界樂壇上佔一席之位呢？

　　他說，中國音樂界（包括台灣、香港）現有兩種傾向，很多人熱心於流行歌曲，大部分市場被流行歌曲佔據，結果使國民的音樂水平僅停留在初級階段。另有一些人則看不起中國傳統音樂，一味摹倣洋人搞現代派。當然，我不是菲薄流行曲與現代音樂。我認為其中都不乏佳作。我只是感覺不該一味迎合摹倣，也不該僅僅滿足於佔據國內市場，而應該把眼光放遠些，目標定高些，力求創作出能表現人性人情，經得起時間考驗的中國音樂。阿鏜對記者說：中國的戲曲音樂，單靠旋律便把唱詞的意境發揮得淋漓盡致，這實為西洋歌劇難以企及的。可惜限於種種條件，中國的戲曲音樂始終是旋律孤軍奮戰，以至逐漸不敵各路軍馬聯合作戰的西洋歌劇。他大聲疾呼：樂界豪傑之士，何不揭竿而起，集中西優點，另闢戰場，建功立業？他說：他已譜寫了歌劇《西施》，正準備發表劇本，組織演出。

他熱望所有的炎黃子孫能以當年祖先臥薪嚐膽的精神，發大
心願，出大力氣，爲中國早日富強、安康，自立於世界之林而自
強不息。

　　　　　原載於「瞭望週刊」海外版 1988 年 2 月 1 日

大陸音樂家與阿鏜
座談紀實

張煒天

　　今年元月14日，阿鏜在北京音樂廳舉辦音樂會，由嚴良堃指揮中央樂團演出了他的三首合唱及兩首小提琴曲，青年歌唱家劉維維、王靜、王秀芬、張曉玲等演唱了他的近２０首藝術歌曲。下面是２０日下午阿鏜與在京的著名音樂家歡聚暢談時的紀錄整理稿。

　　李西安（中國音樂學院院長、《人民音樂》主編）：過去，大陸只演出過台灣的流行歌曲以及某些台灣作曲家的個別作品。阿鏜先生的音樂會是大陸首次舉辦台灣作曲家的個人作品音樂會，這對今後海峽兩岸作曲家的交流具有重要意義。首先讓我祝賀演出的成功！

　　阿鏜：今天在座的大都是我的老師，甚至是太老師。能和這些我從小仰慕的老前輩在一起，簡直使我如在夢中，太幸運了！不過嚴格說來，我是個「三不靠」：從小在大陸生活，現在卻成了客人；在美國深造並入了美籍，但時間不長，在美國時總有客居的感覺；目前雖在台灣教書、創作，但不久後還要回美國，那裡應酬少，適合安心創作。

　　郭淑珍（中央音樂學院教授）：從去年年初開始，我班上的學生就以你的藝術歌曲為教材。你的藝術歌曲感情濃，而且唱出了各種類型的情，對培養學生的表現力有益。作品的藝術性也較高，給歌唱者提供了很好的基礎，不論作為教材還是音樂會曲目

都合適。我覺得，你的作品繼承了蕭友梅、黃自以來我國優秀藝術歌曲的傳統，但又有所發展。原來我以為阿鏜可能是個老頭，誰料還年輕。（眾笑。）

張肖虎（中國音樂學院教授）：聽了音樂會我止不住地高興。你在藝術上很真很純，沒有虛偽、多餘的東西。

阿鏜：希望老師們多挑挑毛病。

張肖虎：人要是真心喜歡一樣東西，往往就挑不出什麼大毛病。你的作品是發自內心，我也發自內心地喜歡它們。

李煥之（中國音協主席）：你的藝術歌曲在北京的音樂舞台上獨具特色：抒情、清新、平易近人。我以為應該提倡這種淳樸的藝術格調。合唱以一兩句格言反覆吟誦，形式較新，寫得也不錯。

阿鏜：老實說，這三首合唱我是作為對位練習來寫的。李老師過獎了。

蕭淑嫻（中央音樂學院教授）：我倒很喜歡你的「對位練習」，發揮抒情性很充分。

阿鏜：下次來，懇請蕭先生抽空教我對位，您是這方面的大師。

羅忠鎔（中國音樂學院教授）：我很遺憾沒聽音樂會，但聽了錄音。合唱排練時是我女兒彈鋼琴伴奏，她在家練習時我也聽了。你的藝術歌曲請人配器由大樂隊伴奏，效果不一定比你自己寫的鋼琴伴奏好。其中涉及一些技術問題，如配器者儘管有較高技巧但還有個理解作品的問題。大樂隊為歌劇伴奏有氣勢、戲劇性強。但藝術歌曲感情細膩，一般還是鋼琴伴奏適宜。

阿鏜：這次嚴良堃老師不但指揮了音樂會，還給我上了兩個晚上的課，受益匪淺。

李西安：我對你的音樂會總的印象：一是多情而又質樸，情濃而不造作。做到這點很不容易。二是多樣而又統一。從形式上

看，既有新的創作歌曲，也有古詩詞譜曲；既有高雅的，也有通俗的。從內容上看，你抒發了各種不同類型的情，有對祖國、故鄉的熱愛、讚美，也有對生活、愛情、自由的嚮往和謳歌，但是這些不同的情又都統一在你自己的藝術個性上。

蕭淑嫻：我非常喜歡你為秦觀詞《鵲橋仙》和李煜詞《虞美人》譜的曲。

李西安：國內的藝術歌曲創作走過很長一段彎路，這主要是受「左」的思想影響。譬如過去為古典詩詞譜曲，就很危險，常常遭批判。很多藝術歌曲不敢，也不善於抒情，甚至成為政治運動的附屬品。80 年代後，藝術歌曲才逐步健康發展，但仍然沒有達到它應有的地位和水平。阿鏜先生的音樂會，不但使更多國內同行和聽眾熟悉了他的作品，也豐富了我國藝術歌曲的創作園地。中國音樂學院準備在今年組織一個中國藝術歌曲演唱比賽，正在搜集從黃自以來的藝術歌曲，但台灣和海外華裔的作品很少。阿鏜先生的作品被介紹到大陸來，真是恰逢其時。

阿鏜：我的合唱從未演唱過，本來只想請樂團合唱隊錄一下音。說真話，我沒有想到、也沒有膽子在北京開音樂會。我覺得大陸的專業音樂團體的水平高於台灣，但台灣的音樂普及程度和業餘團體較大陸高。嚴良堃老師和中央樂團以及在國際、國內獲獎的青年歌唱家們演出我的作品，實在是我一生中的莫大光榮！

蔣小風（中國歌劇舞劇院指揮）：我們劇院的喬羽院長已有意上演阿鏜先生的歌劇《西施》。

阿鏜：郭老師的學生能否試唱一下《西施》的主要唱段？

郭淑珍：當然可以。我覺得你的作品所表達的情並不陳舊，是現代人易於理解的。

蔣小風：香港著名報人、作家金庸先生給阿鏜的題辭是「知音不必相識」，很有深意。

郭淑珍：你說自己是「三不靠」。其實你抒發的感情是能與

我們相互溝通的。畢竟根在一處。希望《西施》能在大陸上演，
也希望你寫出更多更好的作品，並且寄回大陸。

　　阿鏜：郭老師下了任務，以後想偷懶也不行了。（眾笑。）
我一定努力工作，以不辜負各位老師和前輩的栽培和鼓勵！

<div align="right">

原載於《人民音樂》1988 年 4 月號

</div>

出淤泥而不染的
作曲家

黃安倫

　　把當今西方現代作曲界比作「淤泥」實在是一個不得已的結論。讀者如不相信，大可捫心自問，當收音機放出所謂「現代音樂」時，閣下有多少次是可以不扭開而欣喜地聽下去的？不幸的是，這股西風也颳到國人的樂壇，致使不少有才能的中國作曲家亦隨風而去，作出大量「聞者足戒」的噪音。

　　正因為如此，當梁寧把阿鏜的作品介紹給筆者後，足足令筆者高興了好幾天。阿鏜那清新，剛勁而又純眞的音樂所帶來的享受，眞好比沙漠中一股清涼甘泉。面對眼前這個群龍無首，而又惆悵徬徨的現代作曲界，是從那裡殺出了這麼個程咬金？

　　阿鏜成功的秘訣其實只有兩個字：「眞誠」。難怪行家們稱他的音樂乃「心靈的呼喚」，「思親思國之情，如訴如潮之聲」。梁寧的評價則更絕：「如果黃安倫的交響樂是一頓西洋大餐，即阿鏜的歌就是一盤純粹家鄉風味的中國美食啦。」為什麼？還是阿鏜自己說得好：「為商業利益寫違心之作是一種迎合，為學院教授的口味去堆砌一些誰也不懂的音符就不是一種迎合嗎？」他大度、樂觀、謙以待人，嚴以律己；既尊崇古典大師，又從不人云亦云；他忠厚誠摯，又敬重同行。這些優秀品格，正是他創作的基礎。

　　阿鏜作品之動人心弦的藝術魅力，正是來自於他對祖國悠久文化傳統的繼承與發揚，對詩詞、戲劇、文學、繪畫等藝術的全

面修養和高深造詣。當然，也來自他那音樂堅實的功力。「為藝術而藝術」對於阿鐙是不通的。正是對中國，世界深沉的思考，才賦於他的作品以如此強烈的表現力，從而體現了鮮明的中國風格，中國氣魄。

筆者再三仔細地觀察一些阿鐙的作品，立即驚奇地發現，如狂潮般地席捲了西方作曲界幾十年的「現代主義」，竟然沒有在這位當代的中國作曲家身上留下一星一點的污泥。而呈現在聽眾面前的只有一個純潔心，真誠的中國魂。這是多麼難得呀！

比如他的合唱曲，「歲寒，然後知松柏之後凋」，乃直接採自「論語」，僅僅這十字真言，已包含無窮的內涵，和中國式的氣節。而阿鐙一字也不再多加，用最艱深的賦格技法，對此層層演繹，乃至發展為一宏大的架構。九月十六日的紐約國殤音樂會上，三百餘人的合唱團在林肯中心借此爆發出驚天地、泣鬼神的轟鳴，曾深深打動紐約的聽眾。

又比如他的合唱曲「天行健，君子以自強不息」則是出自「易經」，這不正是整個中華民族意志的最佳詮釋嗎？阿鐙又用西洋的複調技法使之成為一巨構。

必須特別指出他的小提琴獨奏曲「紀念曲」，是他對中國大陸十年浩劫深沉反思的結晶。

筆者相信，阿鐙的音樂，必會對整個中國樂壇起深刻的啓迪作用。

原載於一九八九年十月廿一日多倫多星島日報

大呂音樂叢刊

大呂音樂叢刊

1. 談琴論樂	黃輔棠 著	定價：120元
4. 音樂的語言	鄧昌國 著	定價：300元
5. 詮釋蕭邦練習曲 作品廿五	葉綠娜 著	定價： 平裝200元 精裝300元
6. 聲樂呼吸法	蔡曲旦 著	定價：160元
11. 冷笑的鋼琴	魏樂富 創作 葉綠娜 撰寫	定價：120元
13. 我看音樂家(新版)	侯惠芳 著	定價：200元
14. 氣功與聲樂呼吸	宋茂生 著	定價：200元
15. 音樂狂歡節	莊裕安 著	定價：140元
15. 永恆的草莓園	陳 黎 張芬齡 合著	定價：150元
18. 傅聰組曲	周凡夫 著	定價：120元
19. 樂思錄——世界著名 演奏家的藝術	陳國修 著	定價：200元
20. 賞樂	黃輔棠 著	定價：180元
21. 寄居在莫札特的壁爐	莊裕安 著	定價：150元
22. 指尖下的音樂	史蘭倩絲卡 著 王潤婷 譯	定價：200元
23. 張己任說音樂故事	張己任 著	定價：180元
24. 名曲的創生	崔光宙 著	定價：500元
25. 史卡拉第奏鳴曲研究	朱象泰 著	定價：300元

左手繆斯廣場

A.跟春天接吻的一些方法	莊裕安 著	定價：150元
B.一隻叫浮士德的魚	莊裕安 著	定價：150元
C.怎樣暗算鋼琴家	魏樂富 著 葉綠娜 譯	定價：150元
D.我和我倒立的村子	莊裕安 著	定價：150元
E.巴爾札克在家嗎	莊裕安 著	定價：150元
F.會唱歌的螺旋槳	莊裕安 著	定價：180元
G.台北沙拉	魏樂富 著 葉綠娜 譯	定價：180元

郵政劃撥帳號：1055366－0
戶　　　　名：大呂出版社
通 訊 地 址：台北郵政1－20號信箱
聯 絡 電 話：7009704

黃 輔 棠 小提琴教材 音樂作品 系列

黃輔棠
小提琴入門教本

溶音樂與技術一體，既好聽有趣
又精煉合理的第一本國人編著入
門教材。彩色插圖。
特價：200元

黃輔棠
小提琴入門教本
鋼琴伴奏譜

二十首兒歌、聖歌、中國民歌及
古典音樂，配上伴奏，拉起來更
好聽、更過瘾。
定價：200元

小提琴二重奏
初學換把小曲集
黃輔棠編

以二重奏形式演奏中外民歌，名
曲，享受音樂，練習換把，培養
合奏能力，一舉三得。
定價：180元

黃輔棠
小提琴音階系統

集各名家音階系統之所長並補其
所短，自成一新體系，是專業學
琴者的最佳音階教材。
定價：200元

黃輔棠
小提琴節奏練習曲12首

把各種實用、複雜、現代的節奏
，溶合到美妙動人的旋律之中，
是中外前人所未有之作。
定價：80元

鄉 夢
阿鏜小提琴曲集 上集
小提琴與鋼琴

包括組曲鄉夢和中國民歌改編曲
四首。曲中充滿純真情感和鄉土
風味。
定價：240元

紀念曲
阿鏜小提琴曲集 下集
小提琴與鋼琴

包括中國舞曲兩首和紀念曲。作
者嘗試以西方樂器和作曲技術，
表現中國的精神和色彩。
定價：200元

問世間 情是何物
阿鏜歌曲集

包括二十首圍繞「情」字的獨唱
曲。許常惠、馬水龍、陳澄雄等
名家聽後均給予相當好評。
定價：200元

郵撥：1055366-0大呂出版社
郵購九折・掛號寄書

賞樂

作　　者：黃輔棠
發行人：鐘麗慧
出　　版：大呂出版社
通訊處：台北郵政 1-20 號信箱

總 經 銷：吳氏圖書有限公司
電　　話：(02) 3034150
傳　　眞：(02) 3050943
通 訊 處：台北郵政30-272號信箱
郵撥帳號：0798349-5　吳氏圖書有限公司

排版：正豐電腦排版有限公司
印刷：承峰美術印刷有限公司

中華民國七十九年十二月十日初版
中華民國八十五年二月十日二刷

出版登記：局版臺業字第叁伍捌伍號

ISBN: 957-9358-04-4　　　　定價：180 元